URBANDESIGN
PUBLICDESIGN

도시디자인/공공디자인

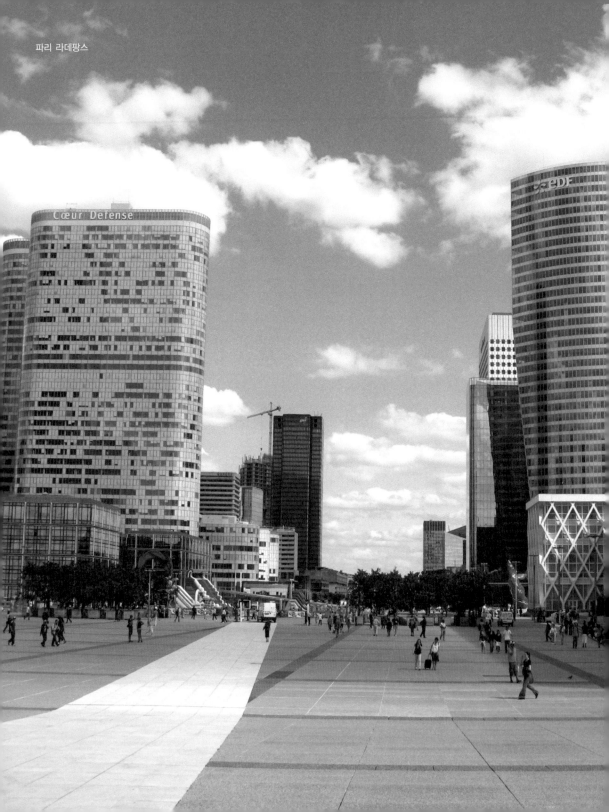

파리 라데팡스

도시 자체가 하나의 거대한 교육장이자 살아있는 실험실이 될 것이다. 지속 가능한 환경은 가르쳐야 할 핵심 주제로 물리학, 생물학, 예술, 역사가 서로 연계된 주제다. 우리는 대중들에게 정보를 전달하고 즐거움을 줄 수 있는 과정들을 지원하기 위해 기금을 조성해야 한다. 훌륭한 시민의식을 모두에게 가르쳐야 하며, 동시에 시민들의 소리에 귀 기울여야 한다. 우리의 미래 '삶의 질'은 이러한 사업들을 얼마나 제대로 수행하는지에 달려 있다.

리처드 로저스, 《도시 르네상스》에서

URBANDESIGN
PUBLICDESIGN

도 시 디 자 인
공 공 디 자 인

이 책은 세계 대도시에 있는 많은 굳 디자인 사례들을 훌륭한 사진자료들로 보여 줌으로써 진정한 의미와 가치를 지닌 공공디자인이 어떤 것인지를 직접 느낄 수 있도록 해 준다. 이 책을 보면 한번 보는 것이 백 마디 설명보다 낫다는 명언이 새삼스럽게 기억되면서 좋은 것을 이해하기 위해서는 우선 좋은 것을 많이 보아야 하겠다는 생각이 든다.

2000년대에 들어서면서 서울시를 비롯하여 많은 지방자치단체들이 보다 경쟁력 있는 도시를 만들기 위해 지난 몇 년 간 도시디자인, 공공디자인에 많은 노력을 기울여 왔다. 최근에는 각 시와 구마다 전문가로 구성된 도시디자인 분과가 생겨났고, 공공분야의 전문 공무원을 영입하는 등 다양한 시도가 이루어지고 있다. 그럼에도 불구하고 공공디자인은 일반인이나 전문가에게나 모두 아직 생소한 영역인 것 같다.

경쟁력 있는 도시란 그 도시만의 고유한 역사와 문화가 살아 숨 쉬고 있고, 이를 토대로 시민들이 자부심을 갖고 삶의 질을 높이고자 하는 다양한 문화 활동이 생동감 있게 펼쳐지는 도시를 말한다. 이를 위해 공공디자인이 해야 할 역할은 간결하고 편안한 환경을 만들어 줌으로써 자연과 사람들이 주인공이 될 수 있도록 지원하는 일이라고 생각된다. 이제는 바야흐로 다양성과 지역성이 경쟁력이 되는 21세기임에도 불구하고 한국의 도시들은 아직도 스스로의 모습을 있는 그대로 드러내는 일보다 무엇인가 치장하는 일을 중요시하고 있는 듯하다. 분명한 사실은 공공디자인이 도시의 경쟁력과 미래를 위해 매우 중요한 시점에 와있다는 사실이다.

이제까지의 공공디자인에 관한 저서들이 이론 중심이었다면 이 책은 공공디자인이 무엇인지, 그 내용은 어떻게 구성되어 있는지를 다양한 사례를 들어 알기 쉽고 명쾌하게 보여주는 실제 중심의 책이다. 특히, 로마와 파리의 사례들은 성공적인 도시디자인이 가야할 방향을 도시 아이덴티티 측면에서 알기 쉽게 설명한 매우 의미있는 내용이라고 생각된다. 저자의 진솔한 설명과 폭넓은 사례들은 공공디자인에 대해 배우고자 하는 학생들이나, 공공디자인을 실천해야 하는 공무원, 그리고 나아가 도시디자인에 관심을 갖는 각 분야의 일반인들에게 매우 유익하고 이해하기 쉬운 명쾌한 가이드라인을 제시할 것으로 보인다.

2011년 11월
연세대학교 생활디자인학과 교수
한국디자인단체총연합회 명예회장 박 영 순

시작하는 글

도시디자인, 공공디자인에 관심이 있는 사람이면 누구나 쉽게 이해하고 볼 수 있는 책을 만들고 싶다는 생각에서 글을 쓰기 시작했습니다. 지방자치제가 이루어지면서 많은 도시들이 경제적, 문화적 경쟁력을 갖기 위해 공공디자인이라는 이름으로 크고 작은 프로젝트들을 시행하고 있습니다. 그러나 공공디자인이 무엇인가에 대해 명확한 답을 제시할 수 있는 사람도, 책도 거의 없다고 생각됩니다.

서구에서는 공공디자인(Public Design)이라는 용어조차 없습니다. 우리가 말하는 퍼블릭 디자인을 미국에서는 일반적으로 커머셜(commercial) 디자인이라고 부릅니다. 그 명칭을 공공디자인이라고 하든, 커머셜 디자인이라고 하든, '공공에 의한, 공공을 위한 디자인'이란 사실은 변함이 없다고 생각합니다. 우리나라 건축계를 이끌어 가고 계신 승효상 선생님은 공공영역 디자인이라는 표현이 정확할 것 같다고 하셨습니다. 문화체육관광부는 공공디자인을 '국가 및 지방자치단체가 제작, 설치, 운영, 관리하는 것으로 국가나 국민이 직접 사용하는 공간, 시설, 용품, 정보 등의 심미적, 기능적 가치를 높이기 위한 창조적 행위'라고 정의하고 있습니다. 국민의 세금에 의해 이루어지고, 국민 모두가 이용한다는 면을 고려하면 공공영역 디자인이라는 표현이 더 정확할 수도 있을 것입니다.

이러한 관점에서 본다면, 공공디자인은 사람들이 운전하고 지나치는 중앙 도로에서부터 일상의 삶이 이루어지는 주거지역 내의 작은 벤치에 이르기까지 그 종류도 매우 다양하고 광범위합니다. 또한, 공공의 자본이 투입되는 것이 아니라고 해도, 도시라는 공간을 구성하는 크고 작은 요소들 – 그것이 우리 아파트의 입면 파사드건, 코딱지만한 우리집 앞 가게 간판이든 모두가 함께 보고 영향을 받는다는 의미에서 공공의 영역이라고 이야기할 수 있습니다. 그렇다면 공공이란 이름으로 어느 정도까지 규제를 가할 수 있을까 하는 점에 대해서는 지속적으로 담론이 이루어져야 할 것입니다.

공공디자인은 도시공간에서 넛지(Nudge)의 역할을 해야 할 것입니다. 넛지 효과는 마케팅 영역에서 뿐만 아니라 디자인에서도 매우 중요하다고 생각됩니다. 넛지는 사람들이 바른 선택을 할 수 있도록 은근슬쩍 도와주는 것입니다. 강요에 의해서가 아니라 자연스럽게 똑똑한 선택을 하도록 이끌어내는 힘입니다. 저자의 설명에 의하면, 학교급식을 할 때 학생들이 야채를 많이 먹도록 하기 위해, 눈에 가장 잘 띄는 장소에 야채를 보기 좋게 담아서 내놓는 것이 '넛지'입니다. 암스테르담 스키폴 공항의 남자화장실 소변기 중앙에는 파리가 한 마리 그려져 있다고 합니다. 그 결과 소변

"공공에 의한, 공공을 위한 디자인"

기 이용자의 조준율(?)이 급격히 상승해서 바닥이 깨끗한, 아주 쾌적한 화장실이 되었다고 합니다.

이처럼 도시의 공공디자인은 사람들이 시각적, 정서적, 사회적, 문화적으로 보다 나은 삶을 살아갈 수 있도록 물리적 환경을 기획하고 구현하는 것입니다. 예를 들어, 낙후된 산동네 마을에 주민들을 위한 작은 쌈지공원을 만들게 되면, 이 공원은 '넛지'의 역할을 할 수 있습니다. 공원을 중심으로 커뮤니티가 형성되고, 이 커뮤니티를 통해 한 동네 식구라는 의식이 생겨나고, 밤에도 가로등 아래 주민들이 모여 도란도란 이야기를 나누며 이 지역을 범죄로부터 예방하는 역할을 할 수 있습니다. 더 나아가 공원에서 운동도 하면서, 자신도 모르는 사이에 주민들의 건강과 안전 지킴이의 역할을 선택하게 되는 것입니다.

공공디자인은 단순한 공공시설물이 아닙니다.
공공디자인은 한 도시, 한 지역의 문화 아이덴티티의 표출이라고 생각됩니다. 오랜 세월에 거쳐 그 지역사람들이 빚어온 삶의 이야기들이 시각적, 공간적으로 표현되는 문화 그 자체라고 할 수 있습니다. 요즘 우리의 많은 도시들에서 등장하는 자전거 길과 자전거 거치대는 환경보호와 건강을 추구하는 21세기 도시민의 문화를 상징하는 기표라고 할 수 있습니다. 20세

기까지는 랜드마크 건축물들이 추앙을 받았다면, 21세기의 도시에서는 《도시의 프롬나드》의 저자가 지적한대로 아이덴티티, 휴먼스케일, 커뮤니케이션이 적극적으로 고려되어야 할 것입니다. 공공디자인을 통해, 더욱 각박해져 가는 우리 도시민의 삶을 풍요롭게 만드는 문화와 소통의 공간이 많이 생겨나기를 기대해 봅니다.

시간에 쫓겨 저녁 식사도 제대로 못차려 주는 제게 '난 다이어트 중이니까 내 저녁은 걱정하지 말구 천천히 와'라고 말해주는 우리 남편, '군대 밥도 맛있는데, 뭐' 하면서 씩씩하게 나라를 지키고 있는 최고 훈남 아들, 회찬이에게 고맙다, 사랑한다는 말을 꼭 하고 싶습니다. 이 세상에서 가장 존경하고 사랑하는 아버지, 어머니께도 말할 수 없는 감사를 드립니다. 저를 믿고 열심히 따라와 주는 우리 학생들에게도 그저 고마울 따름입니다. 책이 나올 수 있도록 도움을 주신 미세움 강찬석 사장님, 박영순 교수님, 임태호 군에게도 고마운 마음을 전합니다. 끝으로 항상 함께 하시는 에벤에셀의 하나님께 감사드립니다.

9

Definiti
Public
Sign

on:
De-

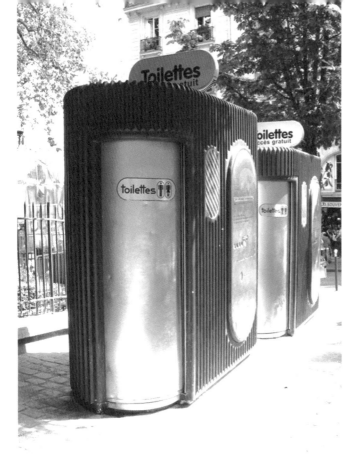

파리 몽마르트 간이 화장실

21세기에 들어와 정부, 회사, 대학을 포함해서 대한민국 디자인 업계를 가장 뜨겁게 달구고 있는 이슈는 바로 공공디자인이라고 할 수 있다. 그 전까지는 용어까지 생소했던 공공디자인이 왜 이렇게 중요하게 부각되는 것인지 살펴볼 필요가 있다.

공사중인 밀라노역 화장실

2006년 문화체육관광부가 발간한 《공공디자인 진흥법 제정을 위한 기초연구》에 의하면, 공공디자인은 국가 및 지방자치단체가 제작, 설치, 운영, 관리하는 것으로서, 국민이 사용하거나 국가나 지방자치단체가 직접 사용하는 공간, 시설, 용품, 정보 등의 심미적, 기능적 가치를 높이기 위한 창조적 행위를 말한다. 서울시를 비롯한 여러 지방자치단체에서도 이에 근거하여 공공디자인의 개념을 정의하고 있으며 대도시를 중심으로 도시디자인위원회를 구성하여 심의, 자문 과정을 거쳐 도시환경을 정비하게 하는 등 공공디자인 정비를 통한 도시경쟁력 향상을 위해 노력하고 있다.

1. 공공디자인의 의미

공공디자인을 어원적 측면에서 분석해 보면, 공공과 디자인의 합성어다. 'Public'은 공중 또는 공공으로 해석되는데, 그 어원은 라틴어의 푸블리쿠스(publicus: 인민)에서 온 퍼블릭(public)의 역어다. '공공'의 사전적 의미는 일반인의(of ordinary people), 대중을 위한(for everyone), 정부 및 정부 업무와 관련된(of government), 공개적인(seen by people) 등을 포함하고 있다. 공공이라는 개념은 그것을 보는 시각에 따라 여러 가지로 설명할 수 있으므로 한 마디로 정의하기는 대단히 어렵다. 박문옥 교수는 공공의 개념을 단순한 추상적 개념이 아니라 사회현상과의 통념관계, 역사적 관계, 또는 문화적 개념에서 파악하고 있다. 이에 따라 '공공성'의 개념은 공동사회의 공통의 관심사를 관리하는 경우에 있어서 통합의 상징으로 설명된다. 즉, 사회 전체의 필요성과 전체의 이익에 직결되는 것이다. 따라서 공공성에는 공익(公益)의 개념을 수반하며, 또 그 사회구성원들에게 공개되어 평가될 때 비로소 공공성이 확보되는 것이다.[1]

'디자인'의 사전적 의미는 '의상, 공업 제품, 건축 따위 실용적인 목적을 가진 조형 작품의 설계나 도안'을 뜻한다. 또한 옥스퍼드 영어사전에 의하면, 가장 대표적인 의미로 '인공적으로 만들어지는 서로 다른 것들의 정돈' 또는 '어떻게 보이고 작용할 것인가를 플랜에 따라 결정하는 과정'이라고 정의하였다. 이러한 공공과 디자인을 합성한 공공디자인에 대해 서울시는 "도시경관의 보전, 개선을 위해 도시건축물 등 도시공간, 도시시설물의 형태, 윤곽, 조명, 주변과의 조화성 등 도시의 디자인에 대한 계획 및 사업"이라고 서울시 도시디자인 조례에서 규정하고 있다(2008).

14

[1] 하동석, 《이해하기 쉽게 쓴 행정학용어사전》, 새정보미디어, 2010.

공적 공간을 대상으로 하는 공공디자인은 공공성과 지속가능성에 초점을 맞춘 도시의 공적 영역에 대한 디자인으로, 특정인이 아닌 일반시민이 함께 공유하는 디자인을 의미한다. 즉, 공공디자인은 경제적 가치보다 도시민의 안녕·행복과 같은 사회적 가치를 실현하고, 대다수 시민의 삶의 질을 향상시키고, 시민들이 공유하는 도시공간의 질적 수준을 높여주는 도시 인프라를 만드는 것이다. 도시디자인(urban design)이란 '도시를 만드는 과정들에 대한 시스템 디자인으로서 역사와 문화, 사회와 경제, 행정과 정책, 도시공간과 건축물 등의 도시에 필요한 전반적 영역들을 통합해 가는 디자인 체계(Design System)'라고 할 수 있다.[2]

미국을 비롯한 영어권 국가에서는 공공디자인(Public design)이라고 말하면 디자인 전문가조차도 이 단어를 이해하지 못한다. 공공 기관에 의해 이루어지는 이러저러한 공간과 시설, 건축물들을 기획, 구현하는 것을 통칭한다고 설명을 하면 '아, 커머셜 디자인(com-mercial design)'이라고 응답한다. 대부분의 공적 공간이 공적 자금, 즉 국민의 세금으로 기획, 설계, 구축된다고 해도 모든 경우에 상업 공간과 사적인 운영이 포함될 수밖에 없으므로 커머셜 디자인이라는 표현도 적합하다고 할 수 있다. 일본과 우리나라에서 자리 잡은 공공디자인이라는 용어는 사업을 제안하고 추진하는 공공기관의 책임을 강조한다는 의미에서 바람직하다고 할 수 있다. 또한 처음 개발에서부터 운영에 이르기까지 주민들, 즉 공공의 의견 제시와 참여를 전제로 한다는 점이 강조된 것으로 해석할 수 있다.

15

영등포 타임스퀘어

2) 신예철·김영걸·구자훈, 도시디자인으로서 공공디자인 정책 평가체계 개발에 관한 연구, 도시설계(한국도시설계학회지), Vol.11, No.4, 2010

서구사회에서는 고대 로마시대의 공화정 정치에서 알 수 있듯이 '공공'에 대한 의식이 강력하게 모든 정치와 사회 전반에 작용하였다. 공화정이 끝나고 로마 최초의 황제였던 아우구스투스가 가장 신경을 많이 썼던 부분이 공공을 위한 공간과 오락의 제공이었다. 오늘날 수많은 관광객이 찾고 있는 판테온, 콜로세움, 도서관, 목욕탕, 수많은 광장과 분수가 이 공공의 이름으로 건설되었다. 또한 바티칸 박물관, 루브르 박물관 등 유럽을 대표하는 최대 규모의 최고 박물관들은 과거 왕이나 교황이 기거하던 공간을 공공을 위한 문화공간으로 탈바꿈시킨 것으로 고대 로마에서 비롯된 공공공간과 공공디자인에 대한 서구의 역사와 전통을 반영하고 있다.

17

밀라노 기차역 공사 가림막

2. 공공디자인의 필요성

공공디자인의 필요성은 다음과 같이 요약해 볼 수 있다.

첫째, 주민의 삶의 질을 높인다.

공공디자인을 통해 지역주민들에게 아름다운 환경을 제공하여 심미적 만족도를 높여준다. 특히 과거와는 달리 아파트라는 매우 한정된 공간에서 생활하는 도시주민들에게 광장, 공원, 체육시설, 문화시설, 휴식공간 등을 제공함으로써, 개인과 공동체를 위해 살기 좋은 커뮤니티를 형성하도록 한다.

네덜란드 헤이그 시청 앞 분수광장

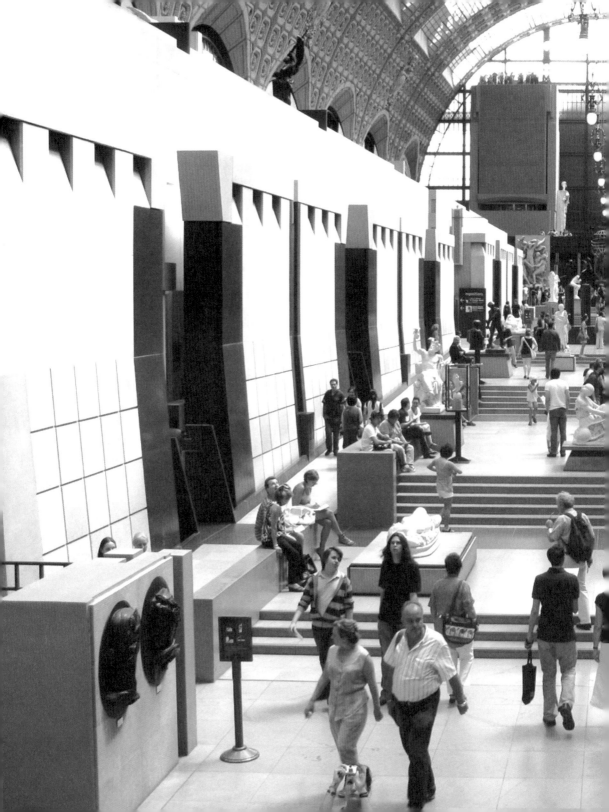

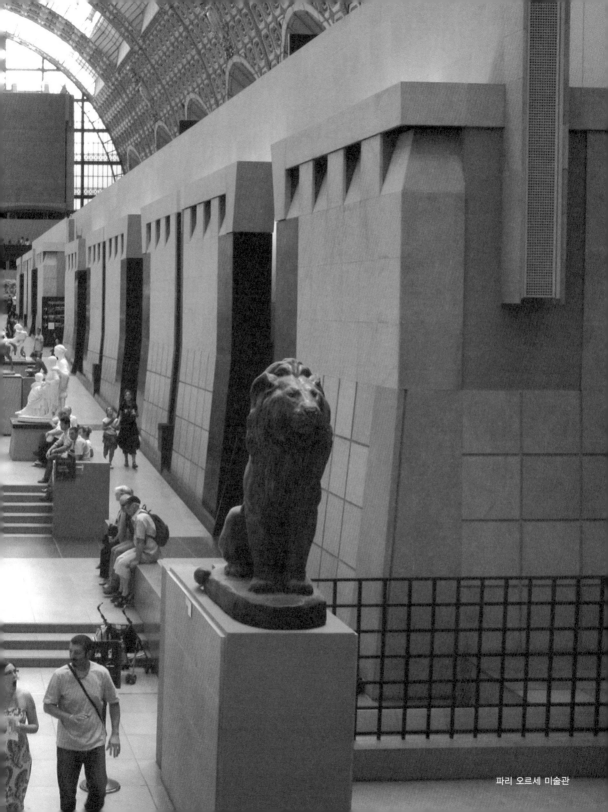

파리 오르세 미술관

둘째, 지역 브랜드 이미지를 향상시킨다.

공공디자인 정책과 개발을 통해, 지역의 문화적, 역사적 가치를 보전, 발전시킴으로써 긍정적인 지역 브랜드 이미지를 구축한다. 오랜 역사를 지닌 공간이나 건축물을 없애는 것이 아니라, 그 지역의 문화를 간직한 공공의 공간으로 아름답고 청결하게 유지해 가고, 그 기능을 필요에 따라 보완, 변화시켜감으로써 옛것의 가치와 현대적 합리성이 접목된 그 지역만의 독창적인 문화와 역사를 창출할 수 있다. 결과적으로, 지역 브랜드 이미지가 향상되고 지역주민들에게는 자부심과 공동체의식을 고취시킴으로써, 더 나은 지역환경을 만들어 가기 위한 노력들이 이루어지도록 한다.

셋째, 경제적 가치를 창출한다.

관광·문화산업과 관련하여 도시경쟁력을 향상시킴으로써, 국내는 물론, 글로벌 시대에 걸맞는 경제적 가치를 창출한다. 이제 세계 어느 도시도 국제화로부터 자유롭지 않다. 로마는 2000년도 더 전에 선조들이 만들어 놓은 공공건축과 공공디자인 자산으로 아직까지 유럽 최고의 관광도시라는 명성을 유지하고 있다. 로마의 예는 명품 공공디자인이 백년대계가 아니라 천년대계임을 보여준다. 21세기에는 국가 간의 경계를 넘어서 경제적 관점에서의 글로벌 전략이 요구된다. 예를 들어, 부산과 후쿠오카는 비행기나 배를 이용할 경우, 부산과 서울보다 시간적으로 더 가깝다. 이것은, 부산시가 공공디자인 정책을 실행할 때, 서울·경기 지역에서 오는 관광객에 못지 않게, 후쿠오카·규슈 지역에서 오는 일본인 관광객을 위한 공공디자인 개발이 이루어질 필요가 있음을 의미한다. 한 도시의 공공디자인은 관광과 직결되어 그 도시의 경제력을 좌우하는 결정적 요소가 되었다.

23

베이징 올림픽스타디움역
베이징 올림픽스타디움과 수공간

Category
Public
Sign

1. 공공공간 디자인

공공디자인은 크게 공공공간 디자인, 공공시설물 디자인, 공공매체 디자인, 공공디자인 정책의 네 분야로 분류할 수 있다.

공공공간 디자인은 도시환경과 건축/실내환경의 두 분야로 나누어진다. 도시환경 분야에는 공원·광장·운동장·놀이터 등을 포함한 야외 공공공간계와 도로·주차장·터널·철도·고가도로·교량 등의 기반시설 공간계 등이 포함된다. 공공건축 및 실내환경계는 행정공간계, 문화/복지공간계, 역사/시설공간계, 교육/연구공간계의 네 영역으로 분류할 수 있다. 구체적으로는, 공공안내소·마을회관·파출소·소방서·우체국·전화국·군사공간·교도소·자치단체 청사 등의 행정공간계, 시민회관·박물관·미술관·문화재·체육관·공연장·경기장·국공립 의료시설 등의 문화/복지공간계, 여객터미널·철도역사·지하철역·버스터미널 등의 역사/시설공간계, 국공립 초/중/고등학교·대학교·연구소·연수원·도서관 등의 교육/연구공간계의 네 영역이 포함된다.

26

〈표 1〉 공공공간 디자인의 유형과 내용3)

구 분		내 용
공공공간 디자인	**도시환경**	
	야외 공공공간	공원, 운동장, 묘지, 공공기관 부속용지, 광장, 놀이터, 보도, 쌈지공원 혹은 기타 유사기능의 공간디자인
	기반시설 공간	도로, 주차장, 터널, 철로, 고가도로, 교량, 관개배수 시설, 상하수도 시설, 하수처리장, 발전소 혹은 기타 유사기능의 공간디자인
	공공건축 및 실내환경	
	행정공간	공공안내소, 마을회관, 파출소, 소방서, 우체국, 전화국, 동사무소, 군사공간, 교도소, 국가 또는 지방자치단체 청사, 정부행정부처 건물, 외국공관 건축물 등
	문화/복지 공간	시민회관, 역사공간, 체육관, 경기장, 공연장, 국공립 복지시설, 국공립 의료시설, 보육원, 기념관, 박물관, 미술관, 휴게소 등
	역사/시설 공간	여객자동차 터미널, 화물터미널, 철도역사, 지하철역, 공항, 항만, 고속도로 휴게실 등
	교육/연구 공간	국공립 초/중/고등학교 및 대학교, 유아원, 교육원, 훈련원, 연구소, 도서관, 연수원, 혹은 기타 유사기능의 공간디자인

3) 《공공디자인 매뉴얼》(한국공공디자인학회, 2007)의 일부를 수정, 작성하였음.

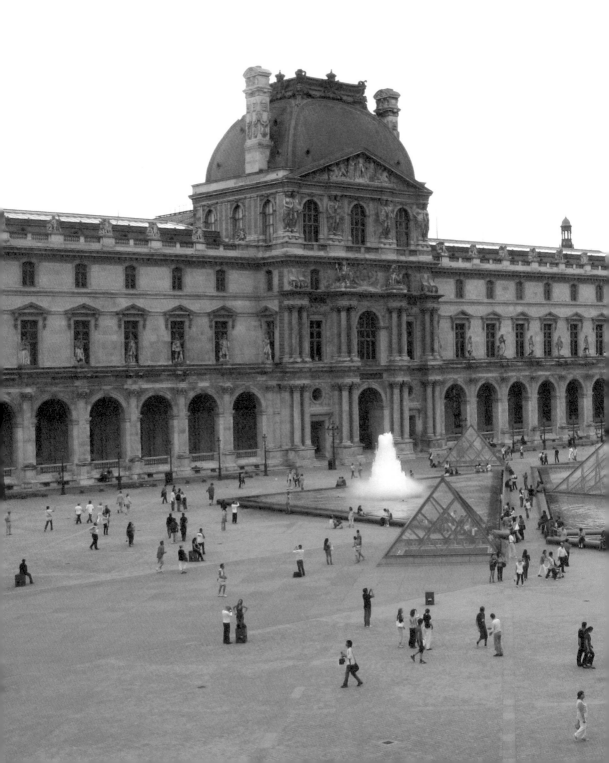

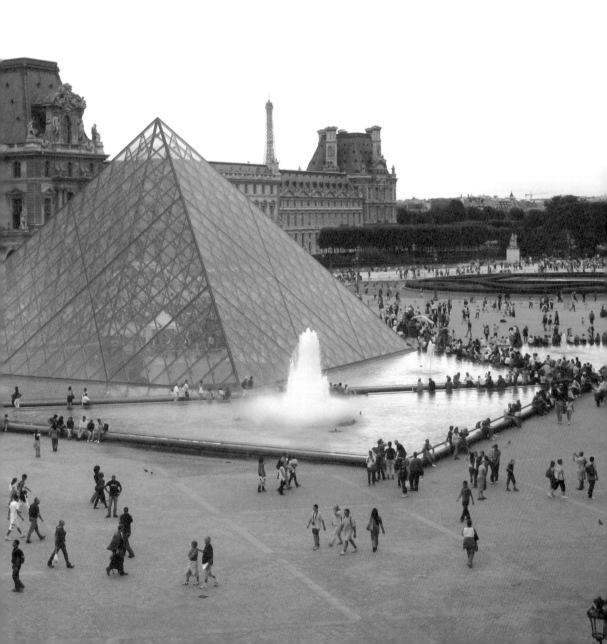

네덜란드 델프트 공과대학교 도서관 내부

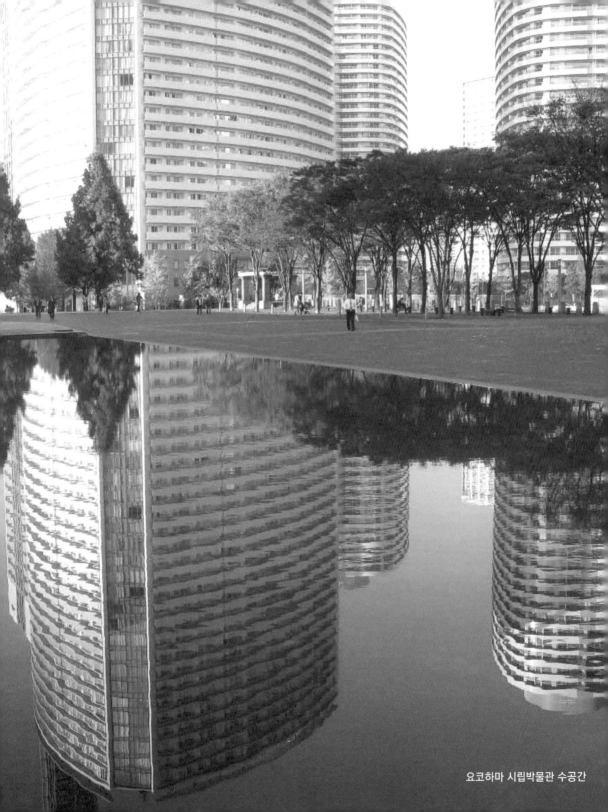

요코하마 시립박물관 수공간

2. 공공시설물 디자인

공공시설물 디자인은 교통시설, 편의시설, 공급시설로 분류할 수 있으며, 교통시설은 보행시설물계와 운송시설물계로 나눌 수 있다. 또한 편의시설은 휴게시설물계, 위생시설물계, 판매시설물계로, 공급시설은 관리시설물계, 정보시설물계, 행정시설물계의 세 영역으로 다시 분류되며, 구체적인 내용은 〈표 2〉와 같다.

또한 노약자 및 장애인을 위한 유니버설 디자인(Barrier Free design)도 여기에 포함된다.

정보시설물계
도쿄 미드타운 아이스링크 사인

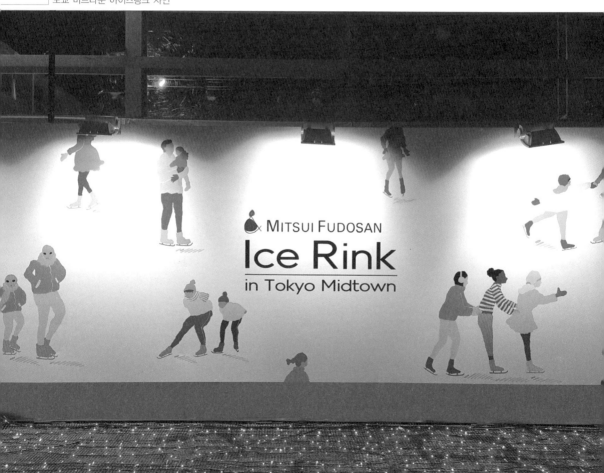

1) 교통시설

보행시설물계

_ 보행신호등, 펜스, 볼라드, 가드레일, 가로표식, 에스컬레이터, 엘리베이터, 버스정류
 장, 택시정류장, 자전거 정차대, 육교, 지하도

운송시설물계

_ 신호등, 교통차단물, 속도억제물, 주차관리실, 주차장, 주차요금 징수기

2) 편의시설

휴게시설물계

_ 벤치, 의자, 셀터, TV, PC, 테이블

위생시설물계

_ 휴지통, 음수대, 화장실, 세면장

판매시설물계

_ 상점(편의점, 약국, 여행사 등), 무인 키오스크, 자동판매기, 현금지급기, 신문가판대

조경시설물계

_ 식재, 가로수, 녹화시설, 친수공간

3) 공급시설

관계시설물계

_ 맨홀, 전신주, 보행자 가로등, 신호개폐기, 분전반, 환기구, 우체통, 소화전, 소화기, 방
 재시설, 방독면 보관기, 범죄예방 장치, 신원확인 장치, 민원실, 에어컨, 히터

정보시설물계

_ 공중전화, 풍향계, 시계, 온·습도계, 안내부스, 폴리스박스, 관광안내 시설, 지역안내
 도, 규제 사인, 광고판, 안내 사인물, 전광판(미디어 시설물), 홍보물 게시대, 간판, 교
 통정보판, 티켓판매소

4) 유니버설시설

보행시설

_ 점자 블록, 안내유도 시설, 음성시스템, 장애인 화장실, 장애인램프, 장애인 손잡이

〈표 2〉 공공시설물 디자인의 유형과 내용[4]

구 분			내 용
공공시설 디자인	교통시설	보행시설물	도로, 터널, 철로, 고가도로, 교량, 보행신호등, 펜스, 볼라드, 가드레일, 가로표식, 에스컬레이터, 정류장, 자전거 거치대, 육교, 지하도, 보행유도등과 같은 시설물
		운송시설물	신호등, 교통차단물, 속도억제물, 주차시설, 주차요금 징수기, 톨게이트, 공공기관 소유차량 등과 같은 시설물
	편의시설	휴게시설물	벤치, 의자, 셀터, 옥외용 테이블 등과 같은 시설물
		위생시설물	휴지통, 음수대, 재떨이, 화장실, 세면장 등과 같은 시설물
		판매시설물	매점, 무인 키오스크, 자동판매기, 신문가판대 등과 같은 시설물
	공급시설	관리시설물	하수처리장, 관개·배수시설, 상하수도 시설, 맨홀, 발전소, 전신주, 보행등, 신호개폐기, 전력구, 분전반, 환기구, 우체통, 소화전, 방재시설, 범죄예방 장치, 신원확인 장치, 공중전화, 풍향계, 시계, 온·습도계, 안내부스, 관광안내 시설, 지역안내도, 교통정보판, 무인 민원처리기 등
		정보시설물	
		행정시설물	

4) 《공공디자인 매뉴얼》(한국공공디자인학회, 2007)의 일부를 수정, 작성하였음.

유니버설시설물계
요코하마 화장실 평면도
점자 블록

유니버설시설물계
요산바시 여객터미널 입구 점자 블록

편의시설물계
밀라노 두오모 광장 앞 벤치

편의시설물계
시카고 과학기술박물관 벤치와 정보 게시판

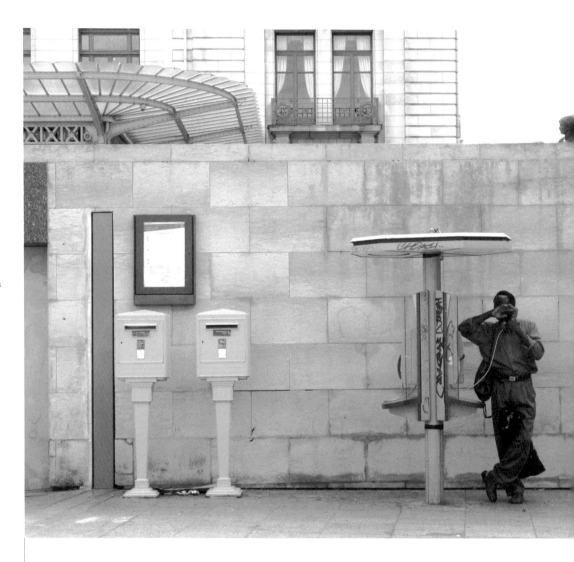

공급시설물계
파리 오르세 미술관 공중전화

공급시설물계
시카고 과학기술박물관 환풍구

교통시설물계
파리 지하철 실내공간

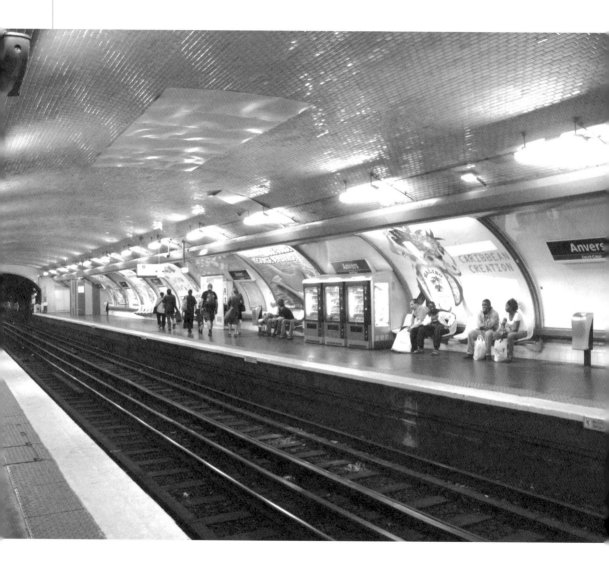

교통시설물계
파리 버스정류장

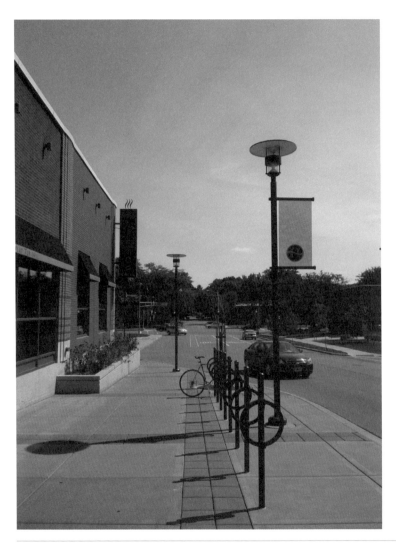

교통시설과 편의시설이 일체화되어 디자인된 위스콘신주 매디슨 시의 모습

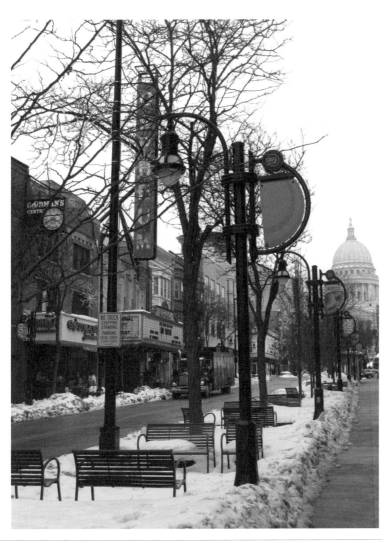

신도심인 힐데일(좌)은 가로등과 배너, 자전거 거치대의 모습이 일체화되어 기하학적이고 세련된 이
미지로 디자인되었다. 반면 구도심은 오래된 가로등과 배너, 그리고 눈 속에 묻힌 벤치가 르네상스
양식의 주청사 건물과 어우러져 매디슨 시의 아이덴티티를 잘 보여준다.

3. 공공용품 및 정보디자인

공공용품 디자인에는 각종 집기와 도구, 제복, 문구 등이 포함되며, 박물관이나 미술관에서 볼 수 있는 볼펜, 컵, 열쇠, 달력, 의류 등의 기념품이 이에 해당한다. 공공정보 디자인은, 이정표·교통표지판·지역안내도 등의 지시유도 정보, 광고판·포스터·현수막·간판·배너 등의 광고홍보 정보, 각종 증명서·공문서에서 여권에 이르기까지 행정과 관련된 정보디자인을 모두 포함한다.

그 외에도, 공공디자인 정책은 문화진흥 정책, 산업 정책, 보건복지 정책, 환경/자원 정책, 지역개발 정책 등 다양한 행정 및 정책계와 경관법, 도로교통법, 건축법, 의장법, 산업디자인법 등의 다양한 관련 법규계를 포함하고 있다.

〈표 3〉 공공용품 및 정보디자인의 유형과 내용[5]

구 분			내 용
공공용품 디자인			각종 집기와 도구, 제복, 가구, 문구류 등
공공정보 디자인	정보매체	지시유도	이정표, 교통표지판, 지역·관광안내도, 버스노선도, 지하철노선도, 방향유도 사인, 규제 사인, 자동차 번호판, 각종 픽토그램, 신호체계 등
		광고홍보	광고판, 현수막, 포스터, 게시판, 간판, 배너, 깃발, 홍보영상, 전광판 등
	상징매체	행정기능	각종 증명서, 공문서 서식, 각종 출판물 표지, 각 기관 홈페이지, 표찰, 각종 신분증 등
		유통기능	여권, 교통카드, 채권, 기념주화, 우표 등
		환경연출	벽화, 수퍼그래픽, 미디어아트 등과 같은 시각매체디자인 공공미술

5) 《공공디자인 매뉴얼》(한국공공디자인학회, 2007)의 일부를 수정, 작성하였음.

요코하마
전철역 전철방향 유도 사인

도쿄 미드타운
건물 안내게시판

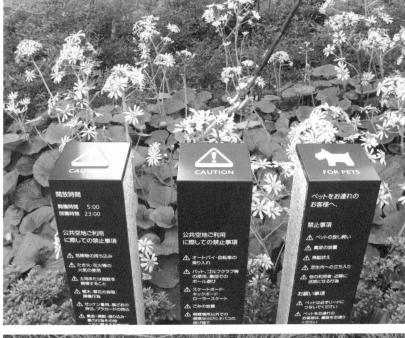

도쿄 미드타운
공원 안내게시판

도쿄 미드타운
공원 방향 유도사인

네덜란드 유트레트 안내게시판

파리 오르세 미술관 안내게시판

Urban
Public
Sign

dentity: De-



dentity: De-

1. 도시 아이덴티티의 의미

'지나친 개발로 정체성을 잃어버린 도시는 영혼을 잃어버린 사람과 같다'

정체성(Identity)은 많은 구성원과 형성인자들을 하나의 이미지로 묶어 표현하는 것, 그리고 그 이미지가 여러 형태로 적용되고 응용되는 범위까지를 포함하는 것이 일반적인 정의다. 그렇다면 도시정체성을 논하기 위한 전제조건은 '도시' 그 자체에 대한 기본적 정의와 구성요소들, 그리고 그 요소들이 모여 형성해내고 있는 이미지를 찾아내고 그 이미지가 어떻게 표현되고 있는지에 대한 것들이 될 것이다. '도시'는 사전적 정의로는 '정치와 행정의 중심지로서 사람들이 모여 사는 경제적 삶의 터전'으로 정리해 볼 수 있다. 흔히 영문으로 표기할 때 city나 town, 더 나아가 urban이라는 개념들을 생각해 볼 수 있는데, 여기서 city나 town이 도시민들이 모여 사는 행정적, 상업적 의미의 특성이 강하다고 한다면 'urban'은 'rural'의 상대개념으로서 보다 공간적이고 인간 삶의 행태적인 특성을 지닌다.6)7) 도시정체성이란 측면에서는 도시의 의미를 인간 삶과 문화지향적으로 해석하는 것에 초점을 맞추고 있기 때문에 단어적으로 본다면 urban이라는 단어가 도시정체성의 본질에 가깝다고 할 수 있겠다.

그렇다면 도시정체성을 Urban Identity라 정리해볼 때

도시정체성이란 사람들이 모여 사는 특정지역 안의 다양한 삶의 환경이 하나의 일관된 이미지로 표출되는 것이라 할 수 있다. 도시는 일정구역의 토지와 수많은 건물, 도로, 그리고 관련시설들로 이루어져 있으며, 그것들은 하루아침에 만들어진 것이 아니라 오랜 시간과 문화적 풍토를 통해 생성된 것이다. 이로 인해 오랜 시간과 문화적 풍토의 요소들이 현재의 도시모습을 결정 짓고 타 지역과 구별 지을 수 있는 아이덴티티의 형성인자가 도출되는 것이다.8)

따라서 진정한 도시정체성은 그 도시가 가지고 있는 역사성과 고유한 문화적 특성에서 비롯되어야 한다. 오랜시간 축적된 도시의 다양한 문화적 배경이 도시디자인의 기초 뼈대가 되고, 기술과 매체의 발달, 지속가능한 개발 등의 혁신적인 개념과 테크놀로지와 결합하여 보다 복합적으로 나타내게 된다. 따라서 도시나 특정지역의 개념을 단순히 지리적, 정치적으로 구분하는 것이 아니라 인간의 삶과 역사, 문화를 담은 하나의 상품, 나아가 공공브랜드의 가치로써 도시의 정체성이 확립된다.

6) 김학민·최성호, 도시 시각정체성의 문화지향적 공공성 확립에 관한 연구, 공공디자인학연구,Vol.1, No.2, 2006
7) 《도시공간의 이해》, 김철수, 기문당, 2001
8) 《도시공간의 이해》, 김철수, 기문당, 2001

리차드 로저스는 그의 저서 《Cities for a Small Plan-et》에서 현대의 도시생활에서 공공공간에 대한 중요성과 책임을 강조하고 있다.

'자유로운 공공 공간은 표현의 자유만큼이나 굳건히 지켜져야 한다. 우리는 공공 영역이 학교, 대학, 시청, 쇼핑센터와 같은 반공적(半工的), 반사적(半私的) 시설들을 포함하는 것임을 알아야 하며, 이 공간은 모두에게 개방되어야 하고, 엄격한 기준에 따라 계획되어야 함을 명심해야 한다. 공간을 사적으로 점유할 때도 공적 책임을 다해야 한다.'

이러한 관점에서 볼 때 도쿄의 롯폰기 힐즈, 미드타운이나 시오도메 지역개발은 도시계획 및 건축을 공부하는 전문가들의 발길이 끊이질 않는 성공적 사례라고 할 수 있다. 도쿄 시의 도심재생 사업은 공적 성격을 지닌 문화공간과 사적 성격을 지닌 쇼핑, 휴게, 식사공간 등이 적절히 조화를 이루어 시민과 관광객들에게 쾌적한 공공공간을 제공하고 있다. 이는 문화적, 경제적 측면에서 성공을 가져왔고, 도쿄시민들에게는 문화와 휴식공간을, 관광객들에게는 잘 개발되어진 일본식 볼거리를 제공하게 되었다.

시카고는 밀레니엄 파크 개발을 통해 공공디자인과 도시브랜드 측면에서 멋진 성공사례를 이루었다고 할 수 있다. 오랜 기간 폐기물 집적지였던 장소가 예술과 건축을 상징하는 세계적 명소로 다시 태어나 매해 수많은 관광객이 방문하고 있다. 특히 무료로 열리는 전시, 공연 등의 문화 프로그램은 시카고 시민들의 삶의 질을 업그레이드시키고, 시카고만의 문화 아이덴티티를 형성해 가고 있다.

53

프랑스는 미테랑 대통령 집권 이후부터 지난 40년간
파리 재개발계획인 그랑 프로제(Grand Project)의 일환
으로, 공공건축물과 공공공간에 많은 예산을 사용했
고, 라데팡스, 라빌레트 공원, 퐁피두센터 등 세계적인
건축물들과 공원을 탄생시켰다. 이는 루브르 박물관
앞에 초현대적 유리 피라미드 입구가 들어선 것에서
보여지듯 프랑스가 지닌 역사적 자산을 현대적 가치를
지닌 공공의 구축물들과 조화를 이루게 하려는 프랑
스 정부의 의지의 표현이었고, 파리는 문화와 관광의
중심지로서 국제적 명성을 회복하게 되었다.

이제 도시는 생존을 위해 살아있는 유기체와 같이 끊
임 없이 변화를 모색해야 한다. 이것이 도시 메타볼리
즘이다. 과거의 역사와 문화 속에서 현대적 개념의 지
속 가능한 개발이 어떻게 접목되고 도시 아이덴티티를
확립해 갈 것인가에 대해 고민해야 한다.

도시 아이덴티티가 어떻게 도시 브랜드 이미지로 나
타나며 도시의 문화적, 경제적 경쟁력을 향상시키는
가를 다음 장에서 로마와 파리의 사례를 통해 살펴
보고자 한다.

54

네덜란드
노인주택 오조크 하우징

2010 상하이엑스포
센터브리지

도쿄 시오도메 전철역 연결공간

위스콘신주 매디슨 공항
암스테르담 스키폴 공항이 고흐를 기려 해바라기를 아이콘으로 선택했다면, 미국 위스콘신주 매디슨 공항은 이곳에서 태어난 세계적 건축가 프랭크 로이드 라이트의 패턴으로 공항 실내 공간을 디자인하였다.

프랭크 로이드 라이트가 주택 창문에서 즐겨 사용했던 나뭇
잎 모양의 유기적 패턴 디자인이 매디슨 공항 만의 아이덴티티
를 형성하고 있다.

클리블랜드 공항의 연결공간
시대와 장소를 초월해 누구나 해보았던 종이비행기의 모습을 형
상화하였다. 다른 공항과는 차별화되는 다이내믹하면서도 유쾌
한 이미지를 제공한다.

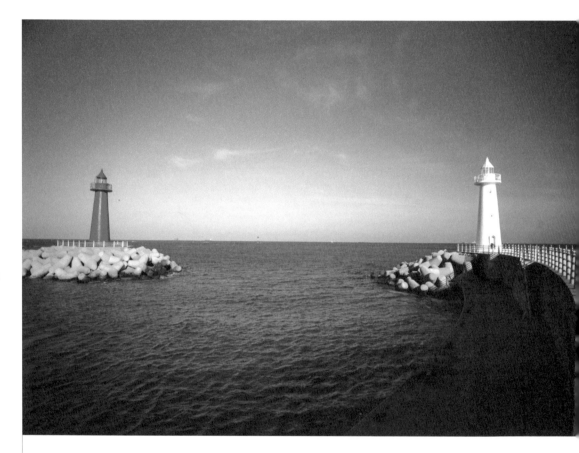

부산 청사포 쌍둥이 등대
등대는 어디에나 있다.
그러나 청사포의 등대는 유독 아름답게 지역 이미지를 빛내
고 있다.

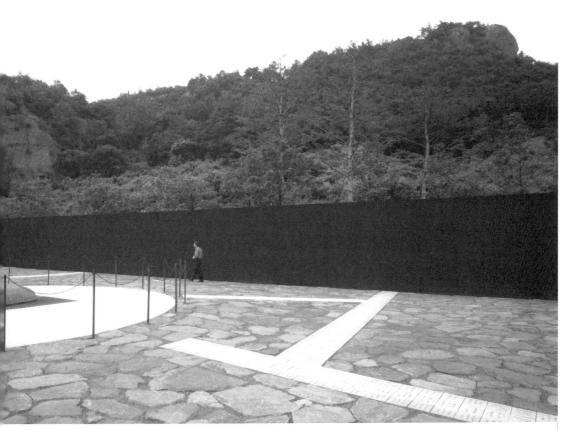

김해 봉화마을 추모의 벽
건축가 승효상 씨에 의해 고 노무현 대통령이 태어난 봉화마을
에 새로운 지역 아이덴티티가 탄생했다.

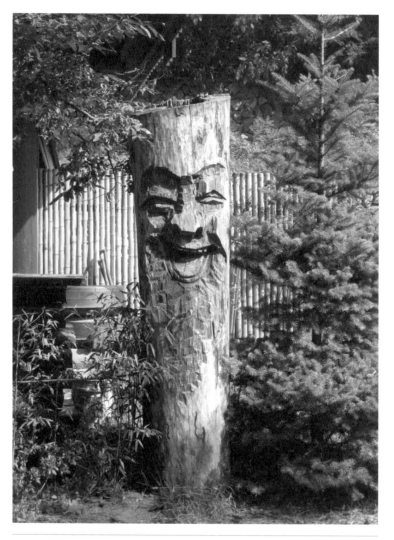

송광사 행복한 나무조각상

이 세상 어디에도 없는 우리만의 해학이 보인다. 천하대장군도 지하여장군도 아닌, 위는 싹둑 잘려
나간 보잘 것 없는 나무기둥이지만 보는 사람을 행복하게 만드는 우리 모습 아닌가.

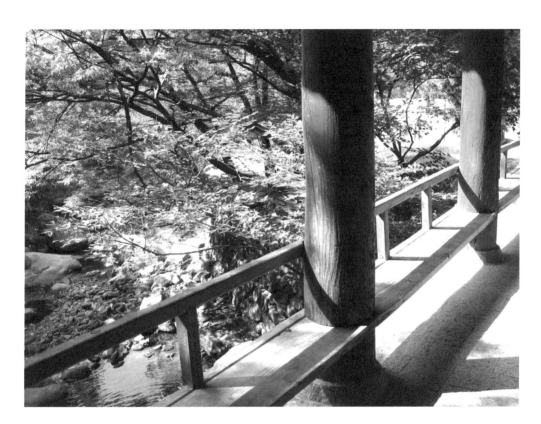

송광사 일주문을 지나 걸어 올라가다보면 만나는 소교(小橋) 위 벤치
난간이면서 벤치 역할을 하고 있다. 간결하고 투박하지만, 기능성과 심미성을 모두 지니고 있어 실용적인 미국 가구의 최고봉으로 불리는 구스타프 스티클리의 디자인을 연상하게 한다. 도시디자인에서도 우리 선조들에게 배워야 할 것들이 참으로 많다.

2. 로마의 공공디자인

공공디자인에 대한 이야기를 시작하려면 로마의 역사에서 출발해야 할 것이다. 오늘날 우리가 로마를 방문했을 때 가장 흔하게 볼 수 있는 로마 시내의 바닥–흔히 말하는 전돌–이나 허물어진 성벽, 항상 관광객으로 붐비는 콜로세움은 고대 로마의 공공디자인의 산물이기 때문이다. 따라서 공공디자인의 원조를 이야기하라면 그것은 바로 고대 로마가 될 것이다.

기원전 1세기 옥타비아누스가 안토니우스와의 전쟁에서 승리하고 황제에 등극한 이후에도 공화정 시대의 시민 위주의 정책을 실시했다. 옥타비아누스의 최고의 친구이자 충직한 장군이요 건축가였던 아그리파에 의해 판테온, 아그리파 목욕탕, 아우구스투스 포럼 등의 공공건축물이 세워졌다. 그 이후 황제의 이름을 딴 수많은 포럼들이 건축되었으며, 광장, 포럼, 도서관 등은 로마 시민들이 모여서 집회를 하고, 황제를 비롯한 정치가들이 자신의 의견을 시민들에게 발표하고 민심을 얻는 장소로 사용되었다.

로마의 관광객들은 여기저기 많은 광장을 만나게 된다. 엄청난 규모의 성 베드로 광장에서부터 로마의 휴일로 유명해진 스페인 광장에 이르기까지 로마에는 왜 이렇게 광장이 많을까.

65

로마의 역사적, 문화적 산물인 대리석 기둥 가로등의 모습
대리석 기둥이 받침으로 사용되는 가로등은 로마에서만 볼 수 있다. 대리석은 고대 그리스와 로마의 수많은 기둥에 사용된 운명적 재료다.

여기에 대한 해답 역시 2000년 전 고대 로마에서 행해지던 대 시민연설이라는 문화와 관련이 있다. 공화정 시기의 독재관이나 호민관, 이후의 황제들에 이르기까지 모두 광장에 모인 시민들을 상대로 자신의 정책이나 행위에 대한 연설을 통해 민심을 얻었다. 중요한 정책을 결정하는 원로원이 있었지만, 시민의 지지가 없이는 최고 권력자도, 황제도, 원로원도 힘을 발휘할 수 없었고 시민의 지지를 얻기 위해서는 광장과 같이 많은 시민이 모인 장소에서 연설을 하는 것이 일반적이었다.

부루터스가 카이사르를 암살하고 바로 그 다음날 광장에 모인 시민들 앞에서 카이사르를 암살할 수밖에 없었던 이유에 대해 열변을 토로하지만, 시민들의 지지를 얻지 못하고 도망가는 신세로 전락하고 만다. 로마의 많은 광장은 이러한 오래된 로마의 역사와 문화에서 비롯되었으며, 수많은 스토리를 간직하고 있다. 또한 목욕탕, 원형경기장 등 시민들의 휴식과 오락을 위한 공간을 제공하는 것도 황제가 해야 할 중요한 업무였다. 네로의 경우에서 알 수 있듯이 아무리 황제라고 해도 시민의 미움을 받게 되면, 비극적인 최후를 마쳐야 하는 것이 로마황제의 운명이었다. 대 시민 공공디자인은 고대 로마황제에게는 최우선적인 과제였으며, 이때 만들어진 공공건축물과 광장들은 2000년이 지난 아직까지 후세들을 먹여살리는 경제적, 문화적 자산이 되고 있다.

"모든 길은 로마로 통한다"

이 유명한 속담은 고대 로마시대에 전쟁에 출전하는 로마병사들과 군수물자 등을 나르기 위해 닦여진 도로에서 유래한다. 이렇게 포장된 로마의 전돌바닥은 도로와 같은 공공 인프라 스트럭처를 중요하게 여긴 로마만의 독창적인 공공디자인의 산물이다.

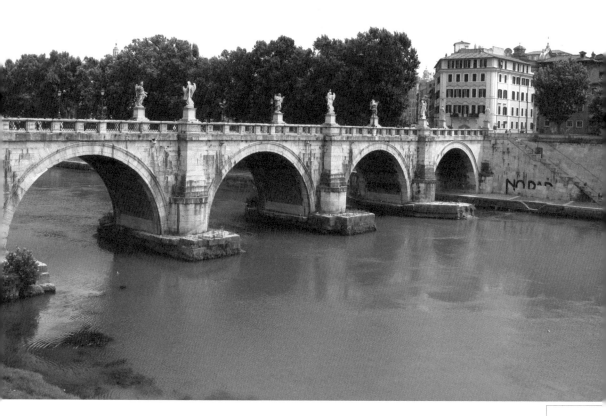

테베레 강의 평화로운 모습
서로마 제국이 멸망해갈 무렵 성적 문란이 극에 달해 남편들
이 전쟁을 나간 사이 불륜으로 생긴 아기 시체가 수없이 떠내
려 갔다고 전해지는 로마의 젖줄이다. 낡고 좁지만 아름다운 비
례를 지닌 아치형 대리석 다리가 로마 공공디자인의 오랜 역사
를 이야기하고 있다.

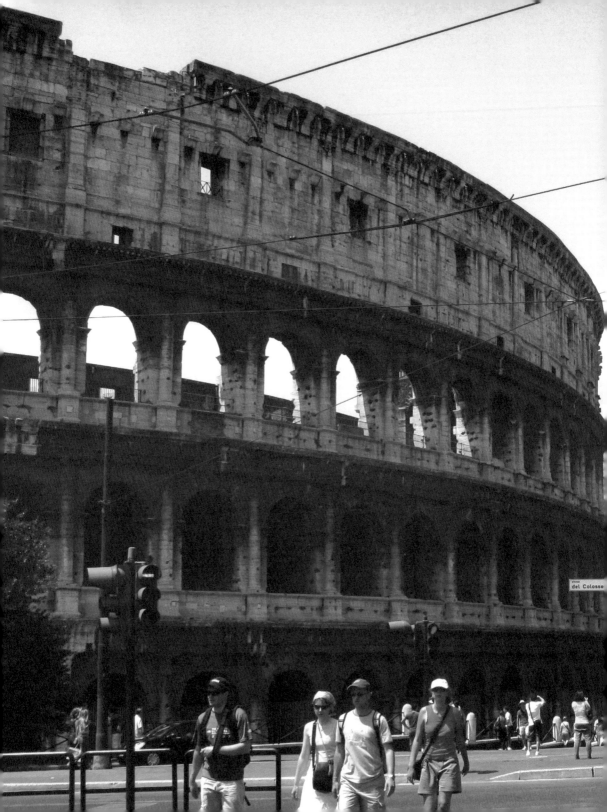

콜로세움 주변의 공공디자인

콜로세움은 서기 70년에 건설된 50미터 높이의 원형 경기장으로, 1층은 투스칸식, 2층은 도리아식, 3층은 코린트식의 기둥양식으로 디자인되었다. 별다른 오락거리가 없던 당시에는 로마시민에게 최고의 즐거움을 선사하는 공공건축물로, 영화 〈쿼바디스〉나 〈글래디에이터〉에서 보여주듯이 검투사로 대변되는 고대 로마의 오락문화를 느끼게 한다. 인간이 지닌 야만성이 공공의 이름으로 합법적으로 표출되던 공간이었으며, 오늘날에는 수많은 관광객들의 발길이 끊이지 않는 최고의 관광유적지로 로마시민들을 먹여 살리는 중요한 역할을 하고 있다. 하늘에 거미줄처럼 엮어진 전기줄 또한 로마 시내에서 흔히 볼 수 있는 공공시설물이다.

천사의 성에서 바라본 로마 시내의 모습

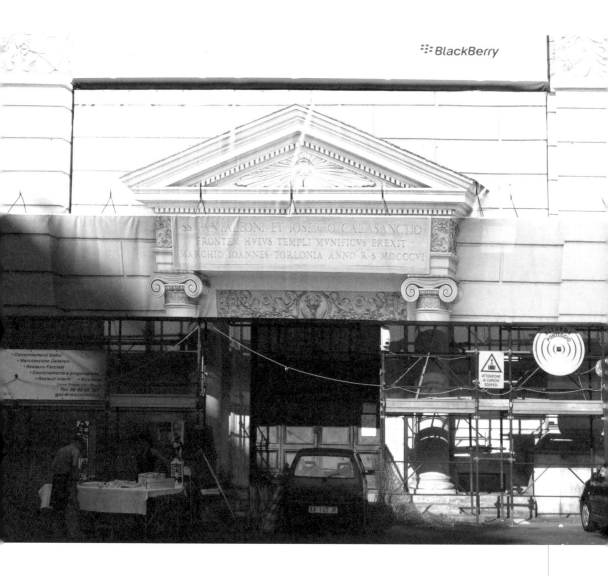

로마 시내 공사 중인 건물의 공사 가림막 입면 파사드
로마다운 페디먼트와 이오니아 기둥 형태를 그대로 보여주는
공사 가림막

로마의 전형적인 진한 베이지 톤의 건물
흔하게 널려 있는 피자집 사인물, 차에 대한 각종 규제가 적힌
간판의 모습이 로마다움을 보여준다.

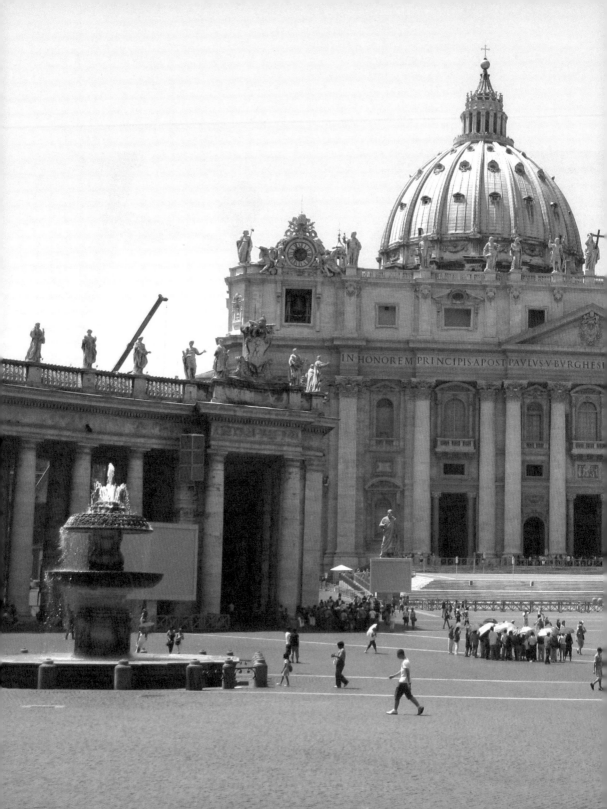

성 베드로 대성전

성 베드로 대성전(St. Peter's Basilica)9)

성 베드로 대성전은 바티칸 시국 남동쪽에 있는 대성전으로 바티칸 대성전이라고도 부른다. 로마 5대 바실리카의 하나로 교황청에 인접해 있는 종대주교좌 성당이다.

최초의 베드로 성당은 90년경 교황 아나클레토(St. Anacletus)가 베드로의 무덤 위에 세운 작은 기념당이었다. 그 뒤 황제 콘스탄티누스가 그리스도교를 공인하면서 베드로가 처형된 원형 경기장을 헐고 기념당과 무덤을 이곳으로 옮겨 놓았다.

베드로 대성전은 산 조반니 인 라테라노 대성전, 산타 마리아 마조레 대성전, 산성 파올로 푸오리 레 무라 대성전과 더불어 로마의 주요 4대 성전 가운데 하나다. 이곳은 바티칸 시국에서 가장 중요한 건축물이다. 대성전의 돔은 로마식 지평선의 특징을 갖고 있다. 가장 거대한 기독교 성당에 속하며, 바티칸 영토를 포함하여 2.3헥타르(5.7에이커)의 넓이를 가졌다. 그리고 최대 6만 명 이상의 사람을 수용할 수 있는 대성전 내부에는 500개에 달하는 기둥과 400개가 넘는 조각상이 세워져 있고, 따로 분리된 44개의 제대와 10개의 돔이 있으며, 1,300개에 달하는 모자이크 그림들이 벽면에 장식되어 있다. 기독교 세계의 성지 가운데 하나인 이곳은 성 베드로가 묻힌 곳이기도 하다. 전승에 따르면, 그는 예수의 열두 제자 가운데 한 사람으로 나중에

로마의 첫번째 주교, 즉 최초의 교황이 되었다고 한다. 비록 신약성경에는 베드로의 로마 체류나 순교장소에 관한 이야기가 없긴 하지만, 가톨릭 교회에서는 전통적으로 그의 무덤이 발다키노와 제대 아래에 있다고 생각한다. 그런 연유로, 베드로를 시발점으로 많은 교황이 이곳에 같이 매장되었다. 낡은 콘스탄티노 대성전을 헐고 새로 지은 지금의 대성전은 1506년 4월 18일에 건축을 시작하여 1626년에 끝마쳤다.

이 대성전은 최대길이 221m, 최대높이 141m로 세계 최대의 성당일 뿐 아니라 예술적으로도 그 독창적인 구상과 중앙의 거대한 돔(dome) 양식은 인류가 이룩한 가장 위대한 창조물의 하나로 평가되고 있다. 당시는 바로크 양식이 유행하였으나, 대성당의 거의 대부분은 브라만테에서 라파엘로, 미켈란젤로에 이르기까지 르네상스 양식으로 설계되었다.

 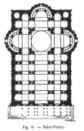

브라만테의 계획안 라페엘로의 계획안

9) 위키백과(daum.net 참조)

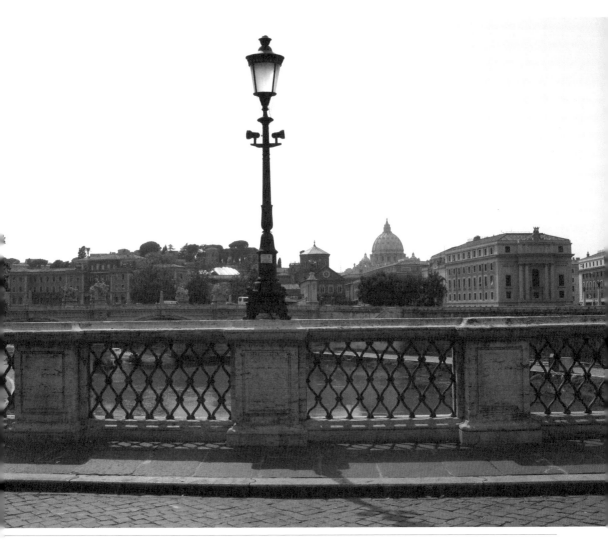

로마다운 공공디자인의 모습
대리석 기둥과 고전적 문양의 팬스로 디자인된 교량,
로마를 대표하는 전돌바닥,
그리고 르네상스 양식의 가로등 디자인은
로마 곳곳에서 만날 수 있다.

성 베드로 대광장
베드로 광장은 베르니니가 1656년에서 1677년까지 11년에 걸쳐 진행하였다.
양쪽 회랑을 살펴보면, 바로크 양식의 장식적 면과 르네상스 양식의 단순한 균형미가 조화를 이루고 있다.

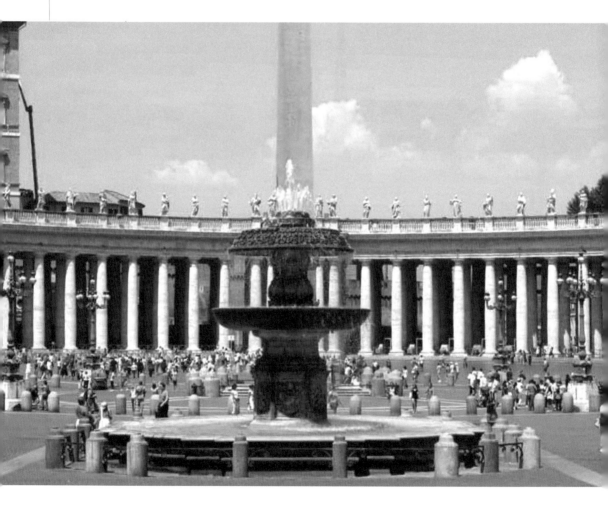

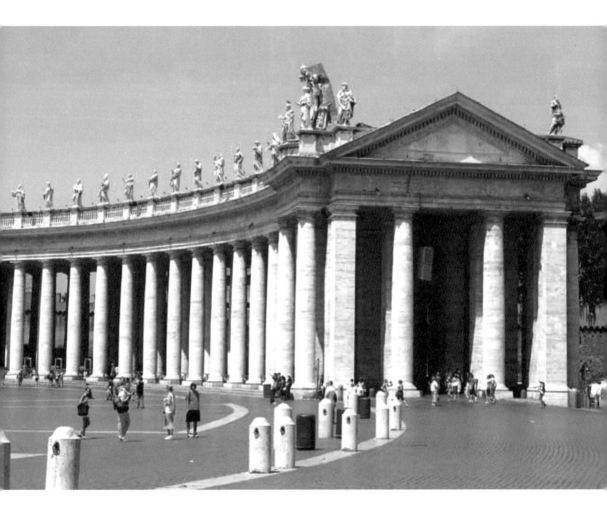

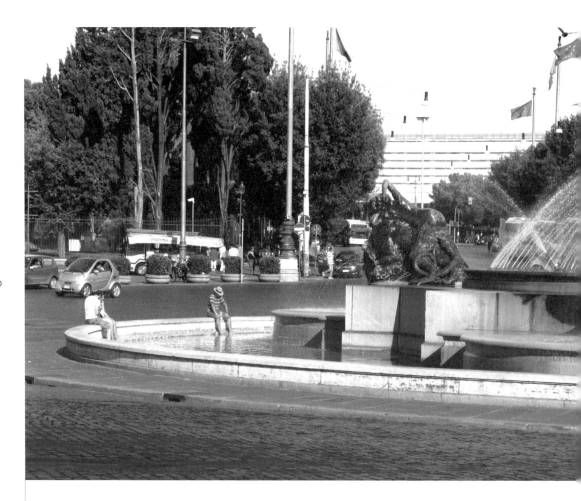

아무리 더운 여름이어도 시내 한복판의 분수에 발을 담그고 쉬
는 것은 우리 문화에서는 있기 어려운 일이다.
문화적 차이는 공공디자인에서 중요하게 고려되어야 할 부분
이다.

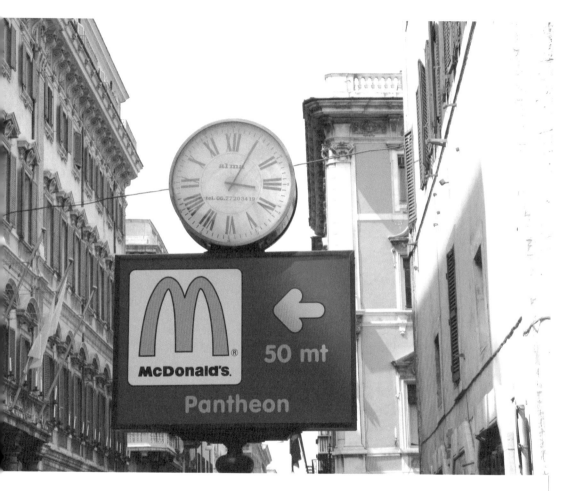

로마의 거리에는 시계와 역사적 건축물의 방향과 거리, 그리고
맥도날드 로고를 새긴 사인물이 함께 있어, 실용성과 상업성이
공존하는 모습이다.

3. 파리의 공공디자인

프랑스는 자타가 공인하는 문화강국이다. 프랑스는 어떻게 문화를 대표하는 나라가 되었을까? 파리의 문화는 공공디자인에서 어떻게 표현되고 있을까? 한마디로 예술과 문화의 도시답게 멋지게, 기장 파리답게 표현되고 있다.

로마의 거리가 2000년 이상 된 고대 로마의 흔적과 르네상스의 역사가 녹아 있다면, 파리의 거리는 르네상스에서 발전해서 바로크, 로코코, 신고전, 아르누보 문화를 꽃피운 화려함과 웅장함, 그리고 예술적 세련미가 풍겨난다. 프랑스의 역사를 거슬러 올라가면, 고대 로마시대의 로마인들이 야만인이라고 여겼던 갈리아(켈트)족이 거주했던 현재의 프랑스 지역이 카이사르에 의해 로마의 속주가 되면서 문명화가 시작되었다.

프랑스의 역사는 곧 파리의 변천사를 의미하는데, 파리는 센 강에 떠 있는 시테 섬을 중심으로 발전하였다. 프랑스의 역사에서 중세(11~15세기)는 바람 잘날

없는 격동의 연속이었으나 이 시기에 파리는 눈부시게 발전하였다. 백년전쟁이 끝나고 15세기 후반 이탈리아에서 유입된 르네상스 문화는 프랑스의 중앙집권화와 힘께 화려하게 꽃피기 시작했나.

루이 14세 시대에 접어들자 절대왕권이 강화되었고 베르사이유 궁전으로 대표되는 바로크, 로코코 문화가 프랑스를 중심으로 번성하면서 파리는 서유럽을 대표하는 문화의 중심이 되었다. 프랑스 혁명과 공포정치, 나폴레옹의 황제등극과 실각 등 18세기 중반에서 19세기 중반에 이르기까지 파리는 엄청난 정치적 혼란에 시달렸다. 하지만, 그 와중에서도 서양디자인 양식사에 획을 긋는, 유럽의 다른 나라들과는 확실한 차별화를 이루는 프랑스만의 신고전 양식을 만들어냈다.

19세기 프랑스 건축을 주도한 뒤랑은 그의 저서 《건축학 개요》에서 건축의 조건은 편리성, 사회적 필요성, 경제성이라고 제안하면서, 건축의 목적을 대중과 사회

를 위한 활용성이라고 강조하였다. 에콜 폴리테크닉을 중심으로 주철건축이 크게 부상하였으며, 이는 19세기 급격한 도시화로 인한 인구집중의 문제를 해결할 수 있는 대안으로 발전하였다. 대량의 주거뿐 아니라, 복합구매 시설, 상가, 철도역, 공장, 많은 공공구조물들이 주철과 합리주의 건축이론의 만남으로 건설되었다.

1887년 프랑스 혁명 100주년을 기념한 설계공모전에서 구스타프 에펠에 의해 설계된 에펠 탑 역시 19세기 후반 등장한 대표적인 주철건축물이다. 현재는 프랑스를 대표하는 공공건축물로 사랑받고 있으나, 주철이 미학적 재료라는 것을 받아들이지 못했던 당시 프랑스인들로부터 많은 비난을 받기도 하였다.

또한 파리는 19세기 중반에 시작되어 전 유럽을 뒤흔들었던 아르누보 양식의 중심에 서 있었다. 아르누보 양식의 잔재는 엑토르 기마르가 디자인한 파리 중심가에 있는 아르누보 양식의 지하철 캐노피에서 발견할 수 있다.

세느 강에는 많은 인도교가 설치되어 있어, 시민과 방문객들에게 산책과 휴게공간을 제공한다. 사진 속 다리는 예술의 다리라고 불리며, 퐁네프의 다리와 함께 파리시민의 사랑을 가장 많이 받고 있다.

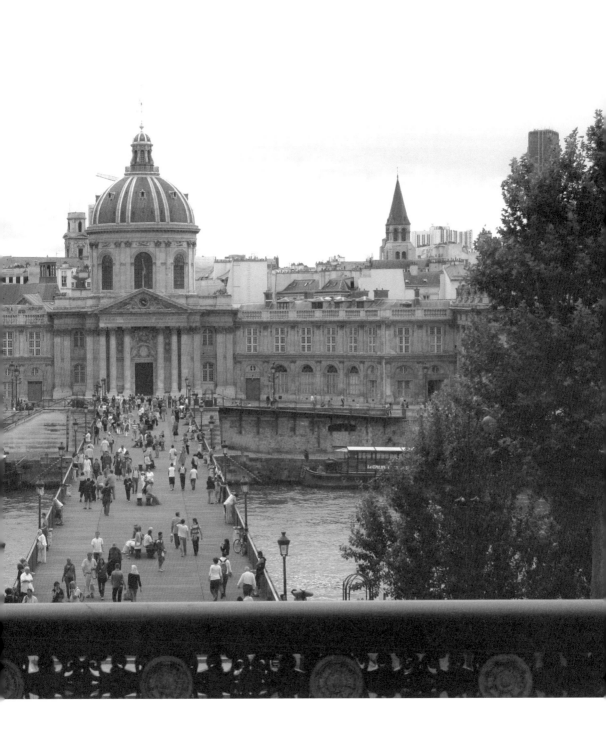

파리 문화와 예술의 성지, 박물관

프랑스는 위치적으로 이탈리아, 독일, 스위스, 스페인, 네덜란드, 영국 등 서유럽 국가들의 중심에 위치하고 있으며, 그 결과 많은 민족과 문화가 공존하는 다양성을 보여준다. 이러한 다양성은 프랑스 혁명 이후 자유, 평등, 박애를 국가정신으로 정하여 개인의 특성과 자유를 존중하며 다양한 문화와 예술이 꽃피울 수 있는 토양을 마련하였다.

파리의 문화를 대표하는 공공건축물을 세 개만 꼽으라면 루브르 박물관, 오르세 미술관, 그리고 퐁피두센터가 될 것이다. 이 세 개의 건축물은 파리의 상징이면서 동시에 각각 19세기 중반 이전의 미술품, 19세기 중반에서 20세기 초반의 인상파 미술품, 그리고 20세기 현대 미술품을 소장하고 있어 프랑스 문화와 예술의 핵을 형성하고 있다. 또한 각 건축물과 연결되는 광장과 주변의 거리는 세느 강변, 라데팡스와 더불어 파리 공공디자인의 핵심축이라고 할 수 있다.

거리 안내 사인물, 가로등, 펜스, 그리고 하늘과 녹음이 조화를 이루며 세련미 넘치는 파리지엔의 거리를 만든다.

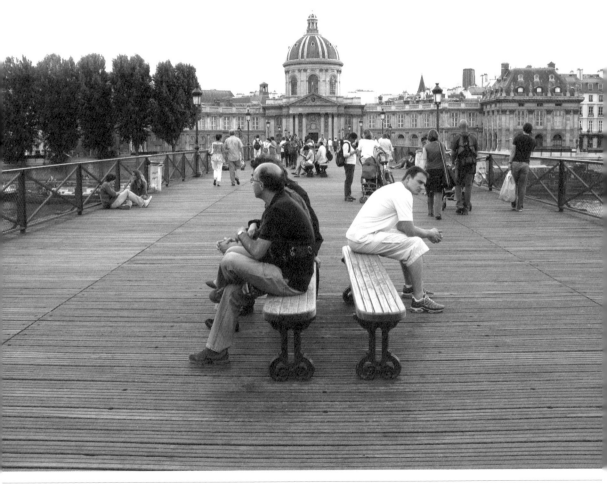

파리 예술의 다리는 '다리'에 대한 우리의 고정관념을 깬다. 다리는 건너는 곳이면서 동시에 만남의 장소요, 휴게공간이 될 수 있다.

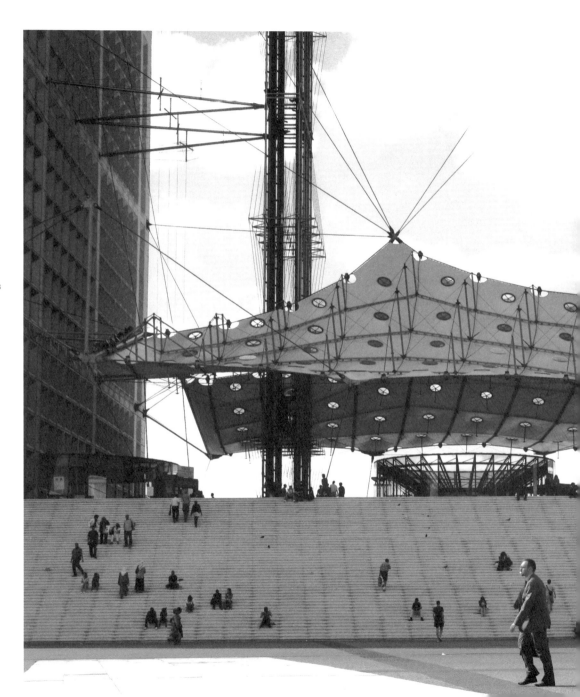

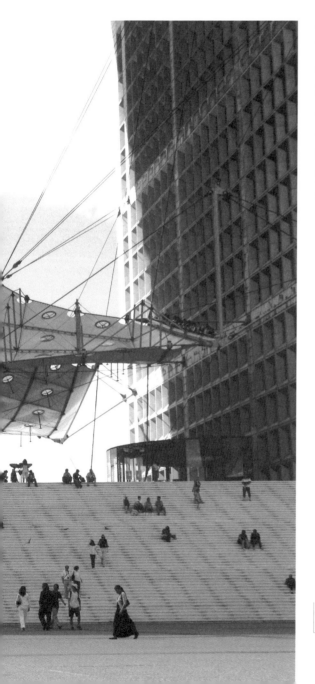

그랑드 아르슈

한 변이 110m인 거대한 정육면체 아치 건축물은 프랑스 대혁명 200주년을 기념하여 세워졌다. 덴마크 건축가 스프레켈센이 설계하였으며, 카루젤 개선문에서 콩코드 광장을 거쳐 에투알 개선문을 잇는 일직선상에 세워졌다. 건물은 오피스로 사용되고 있으며, 옥상층에 전시공간과 전망대가 설치되어 있다. 이 신개선문 중앙의 거대한 텐트와 계단은 라데팡스를 찾은 방문객들에게 휴식과 만남의 공간을 제공한다.

에펠 탑과 더불어 파리의 랜드마크가 된 신개선문
그랑드 아르슈

루브르 박물관

프랑스 파리의 루브르궁전을 박물관 건물로 사용하고 있으며, 소장된 미술품의 규모는 세계 최대다. 원래 루브르궁에는 역대 프랑스 국왕들의 많은 미술품이 소장되어 있었는데 프랑스 혁명 후인 1793년 국민의회가 그것을 공개하기로 결정함으로써 미술관으로 정식 발족하였고 꾸준히 발전하여 오늘날의 세계적인 미술관이 이루어졌다.

수집된 미술품은 고대에서 19세기까지의 동서양 미술의 모든 분야를 망라하고 있으며, 등록된 것만 해도 총 20만 점을 넘는다. 작품은 각 부분마다 연대·지역별로 분류되어 광대한 루브르궁전의 북동(北棟)을 제외한 거의 모든 건물의 각 층에 배치되어 있다. 회화·공예부문은 2·3층에, 조각 부문은 1·2층에 진열하고 있다.

루브르의 기원은 1200년 필립 오귀스트가 방위를 목적으로 세느 강 옆에 요새를 세우게 했던 시기로 거슬러 올라간다. 그 당시에는 국왕은 살지 않았고, 요새의 두꺼운 벽 내부에는 왕실의 보물과 고문서가 들어 있었다. 1546년 프랑수와 1세가 건축가 피엘 레스코에게 르네상스 양식에 맞추어 새로운 주거를 짓도록 명령하여, 본래의 요새를 무너뜨리고 새로운 궁전을 세우게 했다. 루브르궁전은 프랑스 르네상스 양식에 기초한 설계로, 반원 아치를 사이에 두고 고전양식의 원주(圓柱)와 편개주(片蓋柱)가 삼중으로 배치되었으며, 고대 개선문의 패턴이 주요 모티프가 되었다.

르네상스 양식의 건축물과 현대식 공간이 공존하며, 프랑스 특유의 다양성과 조화를 보여준다. 중국계 미국 건축가 이오 밍 페이(I. M. Pei)가 처음 유리 피라미드 입구를 디자인했을 때 루브르 박물관의 전통양식과 맞지 않는다는 많은 비난이 있었으나 이제는 더 이상 논쟁거리가 되지 않는다. 오히려 이 유리 피라미드는 고전과 현대의 조화를 상징하는 아이콘이 되었다.

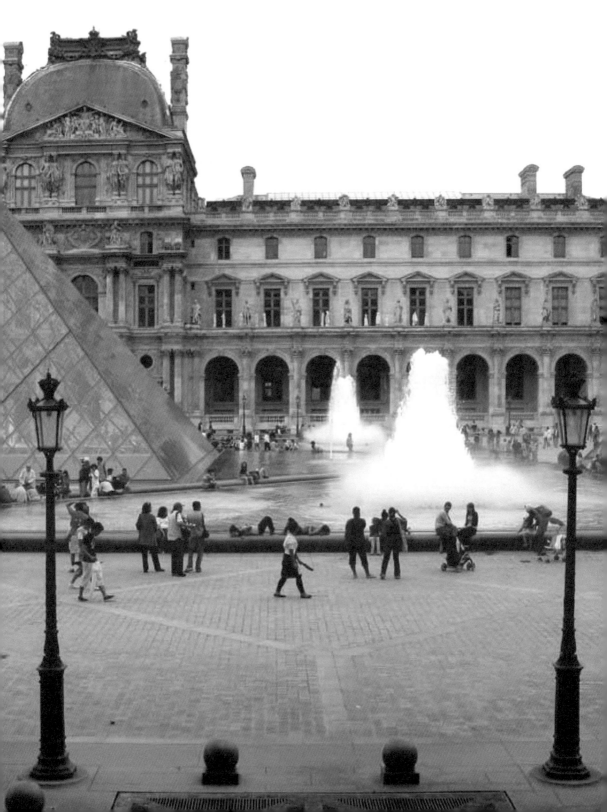

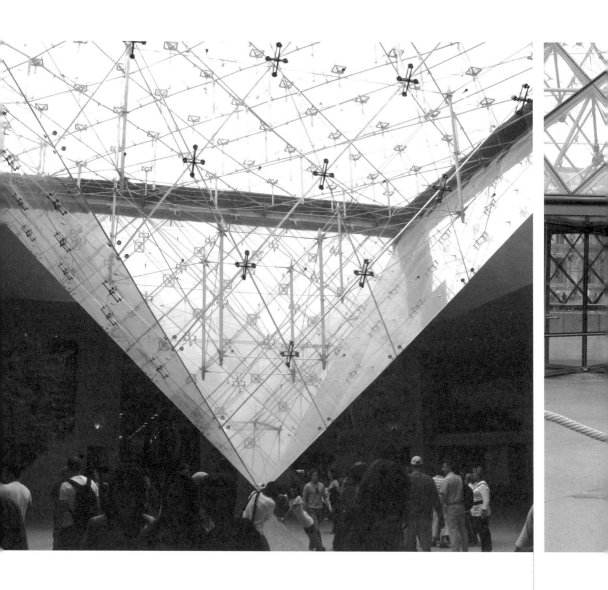

루브르 박물관 유리 피라미드 입구와 내부 모습
실내공간을 파고든 피라미드의 뿌리가 실내공간에 흥미와 긴장감을 연출한다.

루브르 박물관 내부 에스컬레이터 전경

94

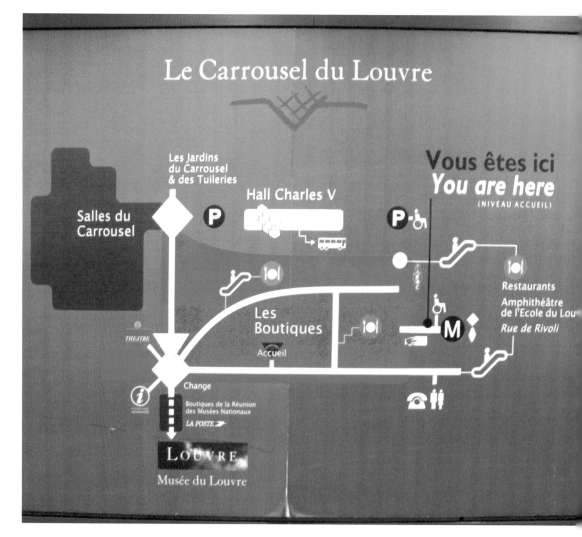

루브르 박물관 맵과 사인 배너

루브르 박물관 내부 휴게공간 고전적 비례를 적용한 현대적 디자인이
우아하고 감동적인 공간을 연출한다.

오르세 미술관

오르세 미술관은 프랑스 파리 센 강 좌안에 자리한 미술관이다.

소장품 중 빈센트 반 고흐, 폴 고갱, 로트렉, 마네, 모네 등을 비롯한 19세기 인상파 작품이 유명하다. 마네의 《풀밭 위의 점심》을 비롯하여 모네, 드가, 피사로, 르누아르, 세잔, 고흐 등 근대 회화에서 선구적인 위치를 차지하는 화가들의 우수작을 한눈에 볼 수 있다. 오르세 미술관의 건물은 1900년 파리만국박람회 개최를 맞이해 오를레앙 철도가 건설한 철도역이자 호텔이었다. 1939년에 철도역 영업을 중단한 이후, 용도를 두고 다양한 논의가 오갔나. 철거하자는 주장도 있었지만, 1970년대부터 프랑스 정부가 보존·활용 방안을 검토하기 시작해, 19세기를 중심으로 하는 미술관으로 다시 태어나게 되었다. 1986년에 개관한 오르세 미술관은, 지금은 파리의 명소로, 대중 예술문화의 중심으로 정착했다.

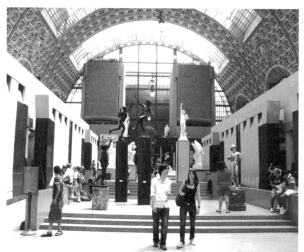

오르세 미술관
파리의 문화 아이콘으로 자리매김하였으며, 20세기 후반에 와서 환경문제와 생태디자인의 중요성이 강조되면서 공간재생 디자인의 원형이 되었다.

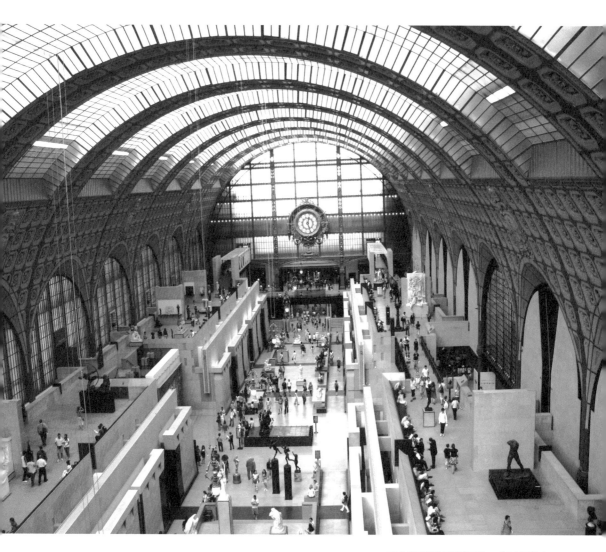

과거 철도역의 아치구조를 그대로 보여준다.

오르세 미술관 입구 사인 패널
미술관 정면 반사유리에 비친 파리의
하늘과 장애인 유도 사인의 조화가 아
름답다.

파리 시 공공자전거 거치대

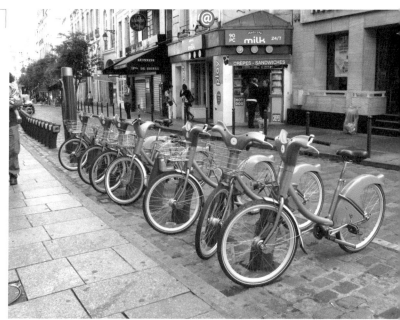

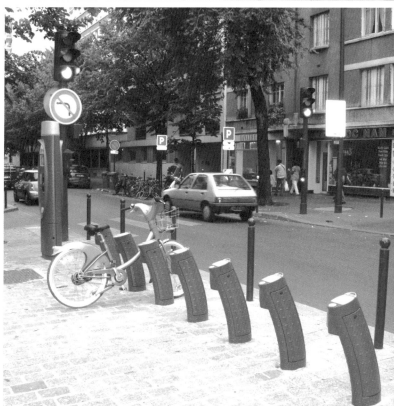

오르세 미술관은 일부 예외를 제외하고는 1848년부터 1914년까지의 작품을 전시하도록 되어 있고, 1848년 이전의 작품은 루브르 박물관, 1914년 이후의 작품은 퐁피두센터가 담당하도록 분류되어 있다. 오르세 미술관의 전시품 중에서도 인상주의나 후기 인상주의 화가의 작품 등이 유명하지만, 회화나 조각뿐 아니라 사진, 그래픽 아트, 가구, 공예품 등 19세기의 시각예술을 폭넓게 소장하고 있다.

또한 오르세 미술관은 과거 철도역의 구조모습을 그대로 볼 수 있다. 과거의 역사 위에 또 다른 현재의 역사가 쓰여지고 있음을 알 수 있다. 공공디자인은 불필요해진 과거의 것을 없애고 새 것을 만드는 것이 아니라, 과거의 역사를 토대로 현재의 문화를 만들어 가기 위한 방향을 제시해야 한다. 그런 의미에서 구 서울역의 공간재생에 거는 기대가 클 수밖에 없다.

에펠 탑이 19세기 말 프랑스 공공건축물의 대표작이라면, 퐁피두센터와 신개선문은 20세기 후반 공공건축물의 대표작이라고 할 수 있다. 시민과 관광객 모두에게 만남과 소통, 문화와 교육의 공간을 제공하고 파리를 문화와 관광에 있어 최고의 도시로 다시 등극시켰다는 점에서 공공디자인의 중요성을 다시 한번 생각하게 된다.

또한 파리는 2005년 도시환경 정화 차원에서 대대적인 공공자전거 정책을 실시하였다. 그 결과, 파리 시내 곳곳에서 공공자전거와 거치대를 볼 수 있다. 그러나 시행 3년이 지난 현재 도난과 관리 문제로 매해 엄청난 파리 시 예산이 사용되며 새로운 문제로 부각되고 있다. 우리나라에서도 환경을 위해 공공사선거 도입이 적극 추진되고 있다. 그러나 파리 시의 사례를 타산지석으로 삼아 심사숙고할 필요가 있다. 80% 가까운 국민들이 자전거를 이용하는 네덜란드의 사례 등을 다각도에서 연구한 후 순차적으로 도입하는 방안을 강구해야 할 것이다.

조르주 퐁피두 예술문화센터
1977년 리차드 로저스와 렌조 피아노가 공동 설계하였다. 도서관, 국립근대미술관 등 문화공간이 포함되어 있으며, 감추었던 설비관을 고채도의 컬러로 외부로 과감하게 노출시키고 변경 가능한 실내공간을 제안함으로써, 현대건축의 새로운 지평을 열었다.

Good C
Public
Sign

Cases : De-

선유도 공원 _ 서울

_ 1978년부터 2000년까지 서울 서남부 지역에 수돗
물을 공급하는 정수장으로 사용되다가 2000년 12
월 폐쇄된 뒤 서울시에서 164억 원을 들여 조성
_ 총 면적 11만 400㎡으로서 한강 내의 섬 신유노의
옛 정수장을 활용한 국내 최초의 재활용 생태공원
으로 2002년 재탄생
_ 시간의 흔적과 건축, 자연이 함께 녹아 있는 장소
로서 '조성룡' 씨가 설계

선유도 공원은 한강 내의 섬 선유도의 옛정수장을 활
용한 국내 최초의 재활용 생태공원으로서, 시간의 흔
적과 건축, 자연이 함께 녹아 있다. 공원 내의 정원에
는 물얼룩과 녹슨 자국들로 인해 오래된 전쟁터의 이
미지를 떠올리게 하지만 어느새 콘크리트 구조물은
자연의 일부가 되어 어우러져 있다. 콘크리트 구조물
과 녹슨 배관 등의 재료가 시간의 흐름에 따라 변해
가며 세월의 흔적을 보여준다.

아치 형식의 선유교에 오르면 한강의 경관을 관람할
수 있다. 폐·정수시설을 재활용한 환경 물놀이터, 약
품침전지를 재활용한 수질정화원, 정수지의 콘크리트
상판 지붕만 걷어내고 기둥만을 남긴 녹색의 기둥정
원 등 선유도 공원은 재생의 정수를 보여주는 공간
이라 볼 수 있다.

한강역사관은 송수펌프실 건물을 보수하여 만든 전
시관으로서 지하 1층과 지상 2층의 규모로 되어 있다.
한강 유역의 지질과 수질, 수종·어류·조류·포유류 등
한강의 생태계와 한강을 주제로 한 지도, 시민들의 생
업, 한강변 문화유적, 무속신앙 등의 생활상을 전시하
고 있어 의미 있는 교육의 장을 제공한다.

정수처리장을 미끄럼틀로 재사용

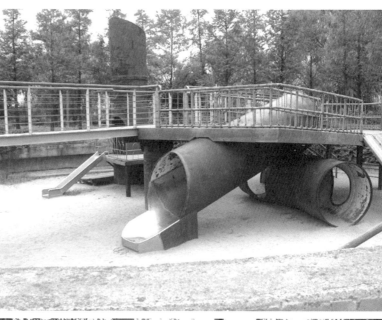

버려진 정수처리기를 녹색 조형물로
디자인한 모습

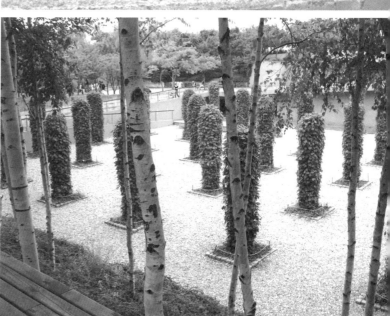

개울이 흐르는 멋진 물놀이 공원으로 탈바꿈한 정수처리장.
설계자인 조성룡 선생의 표현을 빌면,

" 선유도 공원은 옛 것과 새로운 것의 중첩을 통하여 중층
적인 경관계획이 수립되었다. 필요에 따라 절단되고 남겨
진 콘크리트 구조물과 빈 공간에 수생식물과 물로 채워
지고 지형을 따라 여러 켜의 보행 데크가 겹쳐 연결된다.
마당, 정원, 쉼터가 배열되고 그 사이에 바람에 날리며
소리를 내는 키 큰 나무들이 들어찼다. … 고립된 채 종
속되었던 산업시설은 2002년 도시공원으로 돌아왔다. "

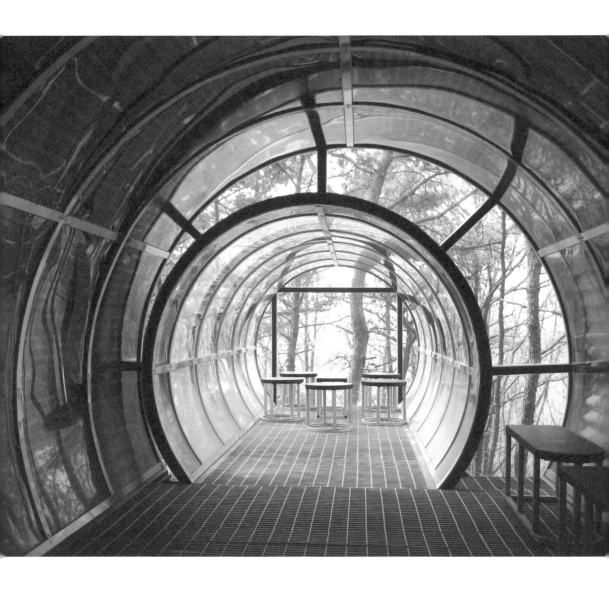

안양 예술 공공 공원 _ 경기도

_ 경기도 안양시 만안구 안양2동에 위치
_ 관악산과 삼성산 자락을 배경으로 한 안양예술공
 원은 면적 20만 9,586㎡로 조성됨
_ 21세기 문화도시로서 도시브랜드 이미지를 구축하
 기 위한 안양시의 전략으로 시작됨

옛 안양유원지 일대에 조성된 안양예술공원은 연간 50만 명의 관광객이 찾는 안양시를 대표하는 문화관광 공간이다. 국내외 유명 예술작가 작품 54점이 설치돼 있으며, 인근에는 중초사지 당간지주, 삼막사 3층석탑, 마애종 등의 문화재가 자리잡고 있다.

1960년대 이미 수영장을 비롯하여 각종 오락시설을 갖추어 왔으나, 무질서하게 형성된 음식점들로 자연환경이 훼손되고 열악한 시설과 낙후된 환경으로 인해 명맥만 유지해 왔다. 그 후, 안양시가 이미지 개선을 위해 예술도시를 구현하고자 2005년부터 '안양공공예술프로젝트'를 추진하여 시민들이 새로운 문화예술을 접할 수 있도록 하였다. 또한 문화욕구를 충족시킬 수 있는 공간을 마련하여 시민들의 삶의 질을 높여 나가는 데 기여하고 있다.

예술공원 내에는 국내외 유명작가들이 디자인한 예술작품들이 인공폭포, 야외 무대, 전시관, 광장, 산책로, 조명시설, 전망대 등과 함께 산책로를 따라 연속적으로 구성되어 있다. 세계적 건축가 알바로 시자가 설계한 안양 알바로시자홀에서는 문화체험의 일환으로 가족놀이 문화체험전이 열렸다. 또한 MVRDV의 전망대는 등고선의 개념에 따라 나선형으로 구성되어 색다른 공간체험을 선사한다. 이렇듯 안양예술공원은 멋진 예술품과 건축물, 그리고 다양한 시민 프로그램이 조화를 이루어 안양시의 품격을 명실상부 업그레이드 시켰다. 안양 공공예술 프로젝트는 다양한 문화 프로그램의 도입과 성공적인 시민참여를 이끌어냈다는 점에서 더욱 빛난다.

109

안양예술공원의 전망대 겸 휴식공간

늦가을 정취를 느끼게 하는 자연 속 산책로

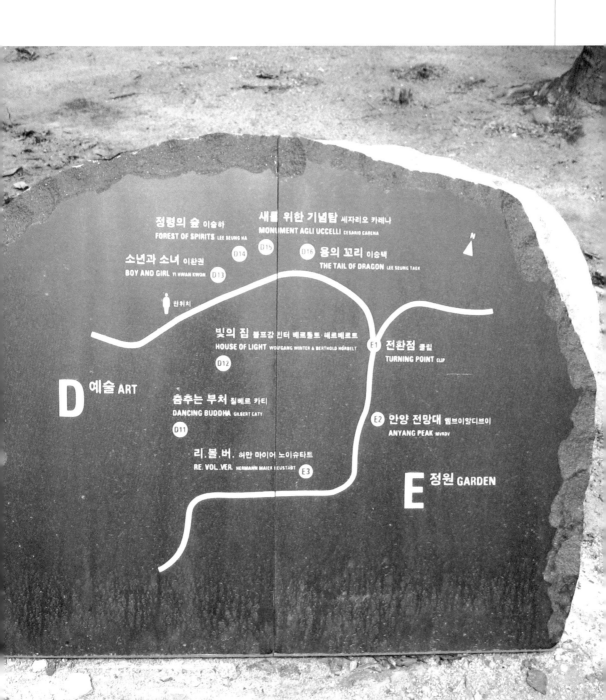

밀레니엄 공원 _ 시카고

_ 19세기 중반에서 1997년까지 산업폐기장으로 사용
_ 2004년 7월 개장한 이래, 매해 525개의 무료 이
벤트를 제공
_ 예술, 음악, 건축, 조경디자인 분야에서 많은 상을
받은 24.5에이커의 시카고 문화공원

1997년 시카고 시장 리차드 M. 델리(Richard. M. Daley)는 산업폐기장이었던 장소를 시카고 주민을 위한 공공장소로 변화시키고자 하는 비전을 갖게 되었다. 건축가 프랭크 게리가 합류하면서 세계적 예술가, 건축가, 디자이너들이 참여하는 야심찬 프로젝트로 성장하였다. 오늘날 24.5에이커의 이 공원은 공공기관과 일반회사들이 공동으로 유지, 운영하고 있다. 가장 대표적인 장소 및 예술작품으로는 다음의 것들을 들 수 있다.

● 프랭크 게리가 설계한 야외 콘서트장 프리츠커 파빌리온(Jay Pritzker Pavilion by Frank. O. Gerhy),

● 공원 중앙에 자리잡은 애니쉬 카푸르의 인터렉티브 금속반사체인 구름의 문(Cloud Gate by Anish Kapoor)

● 1,000명의 시카고 시민들의 얼굴 이미지를 보여주고, 그 입에서는 물이 흘러나오는 자우메 프랜사의 50피트 높이의 유리 블록 타워인 크라운 분수(Crown Fountain by Jaume Plensa)

● 밀레니엄 공원 중앙에서 먼로 스트리트, 랜돌프 스트리트로 연결되는 200그루의 나무들이 줄지어 있는 체이스 프롬나드(Chase Promenade). 이곳에서는 수많은 전시와 페스티벌, 가족 이벤트가 열린다

● 프리츠커 파빌리온과 델리 바이센티니얼 플라자를 연결하는 아름다운 하늘 산책로인 프랭크 게리의 BP 브리지(BP Bridge by Frank Gehry)

미시간 호수를 바라보며 산책하는 프롬
나드. 휴게하는 사람과 산책하는 사람
모두를 고려하여 위치한 단순한 디자인
의 철재 벤치가 아름답다.

복잡하지만 고풍스러운 시카고 도심의
고층 빌딩을 배경으로, 다양한 방문객의
모습을 비추는 거대한 메탈 구름조형물
(Cloud Gate).

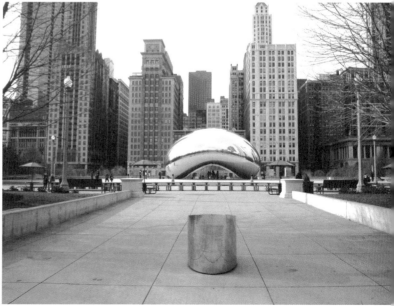

밀레니엄 공원 맵 사인
장식이 완전히 배제된 단순한 형태의 맵 사인이다. 노랗게 낙엽
진 나무들과 어우러져 가을의 감성을 연출한다.

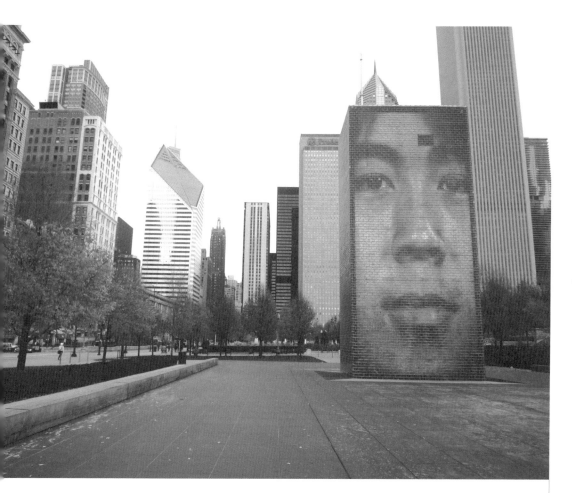

크라운 분수 광장
시카고 시민 1,000명의 얼굴로 만들어졌다. 여름철에는 거대한
얼굴의 입에서 분수가 나와 대지를 적시고, 광장은 방문객들
의 물놀이터가 된다.

세느 강변 _ 파리

- 총연장 약 780km, 유역면적 약 7만 8,700㎢, 폭 50m 내외로 녹지와 오픈 스페이스(Open Space) 확보에 비중을 크게 둠
- 하천 축을 중심으로 한 선형계획으로, 자연경관과 인공경관이 조화를 이룬 토지이용
- 강변의 경관은 크게 물과 제방 및 선착장, 강변도로, 강변의 건축물과 스카이 라인 등 3가지 구성 요소로 형성

총 길이가 780km에 달하는 파리의 심장 세느 강은 강변을 따라 많은 관광자원, 문화시설들이 입지하여 있어 주민 또는 관광객들을 위한 관광, 문화의 공간으로 널리 활용하고 있다. 세느 강을 따라 흐르는 유람선에서는, 파리 시내의 고풍스런 건축물과 유명한 건축물인 루브르 박물관, 노트르담 대성당, 오르세 미술관, 퐁네프, 에펠 탑 등을 볼 수 있다.

세느 강 중간에 있는 시테 섬이 오늘날 파리의 기원이며, 노틀담 성당이 있고 그 주위로 파리 시청, 루브르 박물관, 파리 대학 등이 있다.

수변공간 내의 고 건축물, 사적지, 교량, 광장 등은 역사적 경관형성의 주요 요소인 동시에 하안의 랜드마크 역할을 하고 있다. 옆 사진은 파리 시에서 여름철 피서를 못간 시민들을 위해 세느 강변에 모래를 뿌리고, 야외 사워시설을 설치하는 등 해수욕장 기분을 낼 수 있도록 공공디자인을 시행한 모습이다.

파리의 청명한 하늘과 세느 강변
파란 돛 형태의 배너. 미니 가판대의 파란 파라솔 등이 세련되고 시원한 파리지엔의 여름 거리를 만들고 있다.

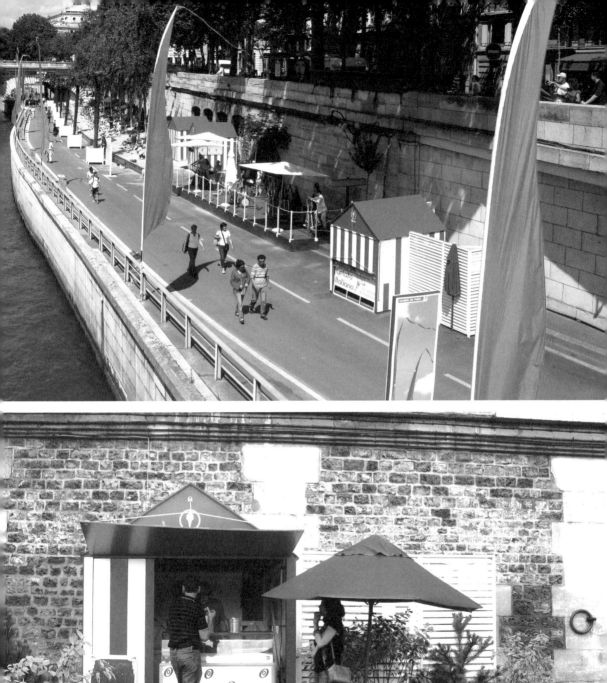
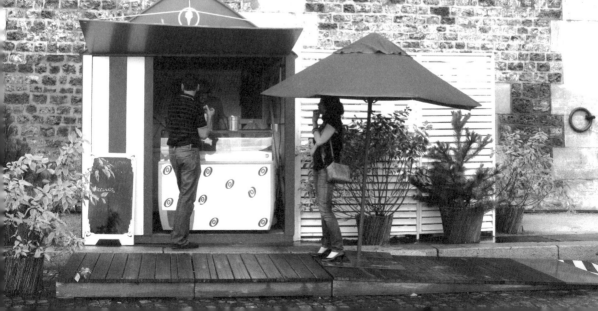

라 빌레트 공원 _ 파리

_ 18, 19세기의 전통공원이 가지고 있던 자연스럽고
평온한 공원과 달리, 3차원의 동선으로 계획된 21
세기의 현대식 공원

_ 이 지역은 파리 동북부 두살장이 있던 곳으로 도살
장으로 계획되어 골조까지 공사가 된 상태에서 시
민을 위한 과학관으로 변경됨

_ 건축가 베르나르 추미는 '영화적 상상력'을 동원
하여 점으로서 폴리와 이를 이어주는 선적 요소
에 대해 시퀀스라는 영화언어 개념을 도입.즉, 체
험자의 시간적인 이동에 따라 공간적인 변위를 체
험하게 되고, 영화의 시퀀스와 같은 구성으로 체
험이 이루어짐

라 빌레트 공원은 2km의 열식 수목가로와 수 헥타르
의 풀밭으로, 각각의 주제를 가진 60개의 작은 공원과
공원 위에 기능을 담은 100m 그리드 위에 놓여진 10m
큐빅(cubic)의 붉은 철재 건물로 이루어져 있다.
이 큐빅들은 폴리(folly)라 불리며 강한 축선의 3차원적
동선으로 구성되어 있다. 전시장의 과학관 전면의 온
실은 박물관의 쇼윈도처럼 형성되어 있으며, 라 빌레
트 공원에 설치된 다양한 형태의 폴리들은 특정한 기
능을 위한 형태가 아니라 시간의 흐름 속에서 인간의
활동, 이벤트, 프로그램들이 우연적으로 결합되어 새
로운 상황을 발생시키게 된다.

원래 1850년부터 1974년까지 120여년 동안 유럽 최대
규모였던 소 도살장과 가축거래 시장이 있던 곳을, 도
시의 확장과 미관개선 차원에서 1974년 도살장의 폐
쇄 결정이 내려졌다. 1977년 지스카르 데스탱 대통령
은 기존시설을 활용하면서 과학산업 공원으로 재건하
여, 공원녹지와 어우러진 공연장, 복합문화관, 콘서트
홀, 극장, 갤러리, 영화관, 박물관 등의 공공장소를 제
공하게 되었다.

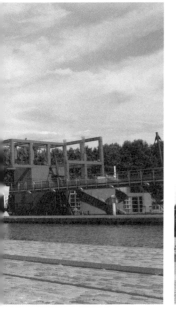

라 빌레트 공원 폴리 디자인
(사진 ⓒ 박재호)

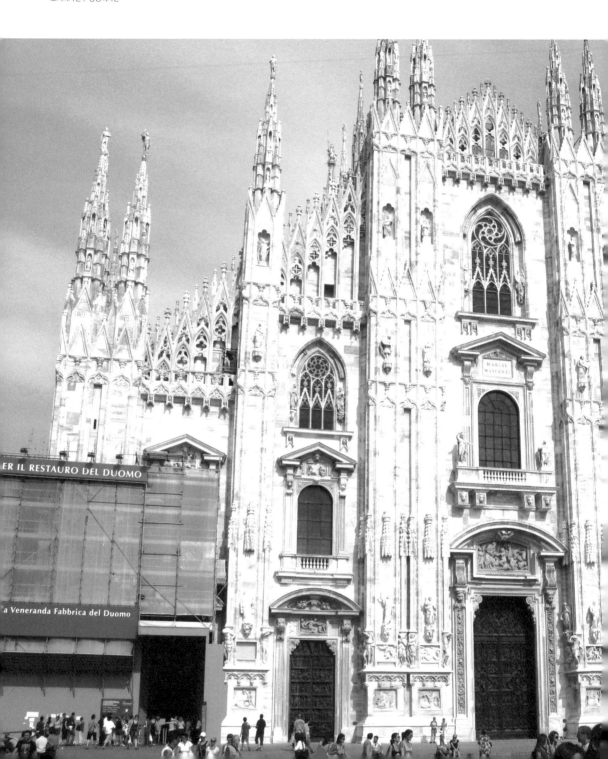

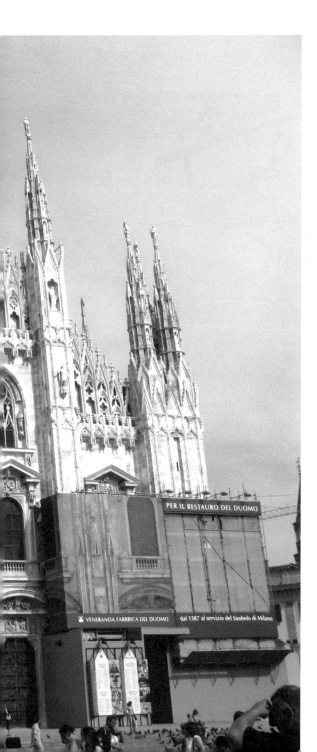

두오모 성당과 광장 _ 밀라노

세계에서 두 번째로 큰 이탈리아 고딕 양식 건축물로, 14세기 비스콘티 공작의 명으로 착공하여 450여년의 걸친 공사끝에 완성되었다. 100m 높이의 유리첨탑이 있으며, 좁은 계단을 통해 지붕 위에 올라가면 보이는 전망과 성당의 모습 또한 압권이다. 두오모 성당과 더불어 빅토리오 엠마누엘 2세 아케이드와 두오모 광장 또한 역사와 문화가 녹아있는 공공디자인의 진수를 보여준다.

123

공사중인 두오모 성당의 모습
공사 가림막도 주변환경과 맥락을 같이 하며 아름답게 보인다.

두오모 광장역 지하철 입구 모습
유니버설 디자인이 적용된 레드
라인이 색채에 의한 통일감을 부
여한다.

두오모 광장 앞 공사 중인 백화점
르네상스 양식의 건물을 재현한 공사 가림막이 밀라노만의 역
사와 정체성을 느끼게 한다.

두오모 성당 옆 플라자 사인

스키폴 공항 _ 암스테르담

제2차 세계대전으로 공항이 붕괴되었으나 1945년 이후 암스테르담 시에서 공항을 재건하였다. 1967년 5월 현재의 스키폴 공항으로 공식 개항하였다. 여객터미널은 연간 3,200만 명을 수용할 수 있으며, 취항 항공사는 90개 사다.

도심에서 공항으로는 약 15분 정도 걸리는 철도가 공항 도착장과 인접해 있으며 벨기에, 프랑스, 독일의 주요 도시와도 연결된다. 높은 수준의 서비스 및 품질관리 시스템을 완벽하게 수행하여 세계 유명언론 및 여행자들로부터 여러 차례 우수공항으로 선정되었다.

완벽한 시스템과 편리함 이외에도 다른 공항과는 차별화되는 네덜란드만의 유머와 아기자기한 즐거움이 가득하다. 고흐의 대표작 해바라기를 공항 입구에 심어 공항을 상징화하였으며, 동일한 노란색을 여기저기 액센트 색채로 사용하여 공항 내부도 활기가 넘친다.

공항 내부는 다양한 각도의 사선이 구조미를 돋보이게 한다. 첫번째는 출국층의 평면도로 누구나 보기 쉽게 표현되어 있다.

공항 입구 대형 해바라기 화분을 연속적으로 배치해 고흐의 나라 네덜란드임을 상징하는 동시에 벤치로 이용되고 있다.

상점과 레스토랑이 밀집해 있는 지하층의 모습으로 그린색의 기둥이 구조와 조명 역할을 겸하고 있다.

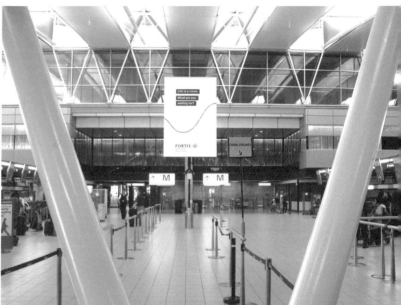

홍콩 국제공항 _ 홍콩

- 홍콩 첵랍콕섬에 있으며, 1997년 7월 개항.
- 총면적 12.48㎢이며, 첵랍콕(Chek Lap Kok) 국제
 공항이라고도 함.

첵랍콕이라고도 불리는 홍콩 국제공항은 첵랍콕과 람차우 섬을 잇는 거대한 매립섬 위에 지어졌다. 홍콩 도심인 홍콩 센트럴에서 42Km 떨어진 첵락콕 섬의 특성상 많은 도로와 철도시설이 요구되었다. 홍콩 반환을 앞두고 영국 정부와 홍콩 정부가 협력하여 무려 6년의 공사기간과 200억불이라는 천문학적 비용이 투자되었다. 세계에서 가장 공사비가 많이 든 비싼 공항으로 기네스북에 올라있다. 계류장은 항공기 80대가 동시에 머무를 수 있으며 주차장은 3,000대가 동시에 주차할 수 있는 규모다. 취항항공사는 66개 사이며 104개 도시로 취항하고 있으며, 이용객수는 2010년 약 오천만 명 정도에 이르는 아시아 최대의 국제공항이다. 1997년 제1터미널을 오픈하였으며, 물자와 사람의 수요가 늘어남에 따라 2007년 T2로 불리는 제2터미널이 오픈되었다. T2는 MTR 공항고속철과 연결되고, 쇼핑몰, 스카이플라자, 레스토랑 등 많은 위락시설을 갖추고 있다.

하이테크 계열의 세계적 건축가 노만 포스터의 대표작이라고 할 수 있다.

유리로 된 터미널의 입면은 강한 바람과 압력, 태풍 등을 견딜 수 있도록 디자인되었다. 거대한 규모, 과감한 구조의 노출, 아름다운 패턴의 천창구조는 현대 테크놀로지를 이용한 최첨단 건물을 지향하는 포스터의 건축철학을 그대로 드러내고 있다. 공공디자인에 있어서는 암스테르담 스키폴 공항에서 나타나는 따뜻함이나 유머는 느낄 수 없으나 은백색의 메탈 마감재와 블루 사인물들, 일직선상의 배치 등이 공항의 세련된 하이테크 건축물과 조화를 이룬다. 특히 천장디자인은 자연광이 천창으로 직접 들어오지 않고 부드럽게 확산될 수 있도록 이중의 특수기법으로 설계되었다.

따뜻함이나 자유로운 감성적 이미지가 아닌 오피스 공간에서 느껴지는 다소 차갑고 지적인 분위기다. 케이트 사인이나 공사 가림막도 단색의 미니멀한 디자인으로 마무리되어 있다.

전화 부스와 공중전화 사인 픽토그램도 블랙과 화이트 컬러를
일직선상에 배열하여 간결하고 딱딱한 이미지로 디자인하였다.

798 예술지구 _ 베이징

_ 2002년부터 재개발하여, 예술가들의 작업실과 예술기구들이 모여 들기 시작
_ 베이징 798 예술지구는 베이징 외곽, 한인타운인 왕징 지역에서 3km 정도 떨어진 따샨즈 지역에 위치

원래 798 예술지구는 20세기 초까지 전자설비 군용 공장이었으며, 군용공장의 번호에서 798의 이름이 유래되었다. 가동이 중단된 빈 공장들은 2001년 중앙미술학원이 이전해 오면서 예술가들의 아지트로 거듭나게 되었다. 798 예술지구가 시작되는 골목은 넓지도 화려하지도 않지만 공장지대가 갤러리와 문화공간으로 변화되면서 다른 지역에서는 볼 수 없는 독특한 분위기를 자아내고 있다. 또한 수많은 갤러리와 외부에 전시된 거대한 예술작품들, 낡은 건물 틈사이로 나무가 즐비한 산책로 등은 798을 새로운 문화의 거리로 거듭나게 하였다.

현재 중국에서 국제적인 영향력이 가장 큰 예술지구로서 중앙의 일부 건축은 콘크리트를 사용한 아치형 구조로 되어 있다. 국제화에 걸맞는 특색 있는 '소호 형식 예술지구'와 '로프트 생활방식'은 국내외의 광범위한 관심을 받고 있다. 이곳은 현대예술, 건축적 공간, 문화산업과 역사적 자취, 그리고 현대적인 도시 생활 환경이 유기적으로 결합되어 있다. 이런 이유로 798 예술지구는 중국의 지식인과 젊은 예술가들에게 새로운 라이프스타일을 제시하며, 이전에 갖지 못했던 막대한 흡입력을 갖게 되었다. 현재까지도 예술문화의 장소성을 새롭게 창조한 성공적인 재생사례로 일반 방문객 및 건축, 도시디자인 전문가들의 발길이 끊이지 않고 있다.

오래된 공장을 개조한 페이스 베이징 갤러리
건물의 독특한 지붕 형태가 798 예술지구를 상징하는 아이콘이 되었다.

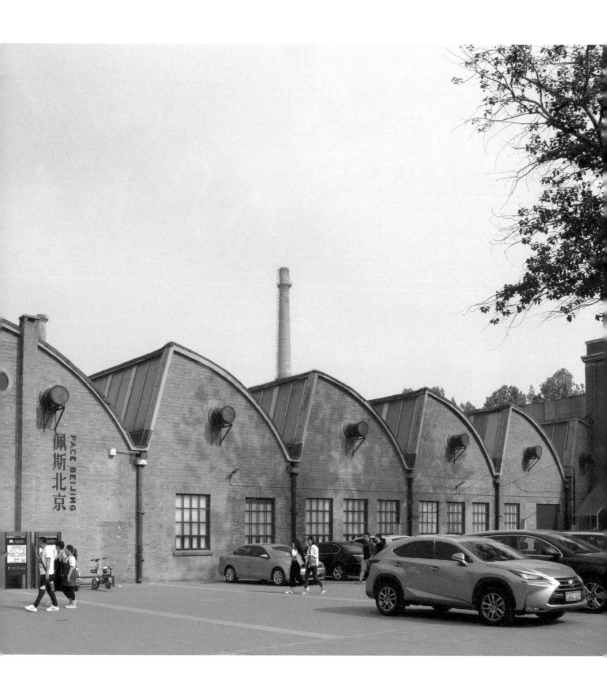

798 예술지구는 다양한 전시와 공연으로 문화의 영역을 확장하고 있다. 이는 문화예술의 대중화와 함께 경제적 성공으로 이어지고 있다.

기념조형물

134

멋진 포스터 뒤로 낡은 벽돌로 된 군사산업 시설이 보인다. 얼핏
보면 가치 없다고 생각되는 낡은 역사의 흔적들이 문화예술과 어
우러져 재생의 공간으로 탄생할 수 있다는 것을 증명했다.

조형예술품 뒤로 오래된 산업 파이프 라인이 그대로 노출되어 있
다. 그 또한 역사의 흔적의 켜로 멋진 배경이 되고 있다.

끊임없이 변화하며 볼거리를 제
공하는 북경 798의 거리 예술

798 예술지구는 단순한 예
술공간을 넘어 북경의 라이
프스타일을 리드하는 장소
가 되었다.

따산즈 798의 재생개념을
보여주는 낡은 철골 프레임
의 안내 맵과 유머러스한 조
각상들이 유쾌하다.

모간산루 M50 예술촌 _ 상하이10)

_ 제분공장, 방직공장들이 쇠퇴해지자 1990년 말부터 예술가들이 하나둘 모여들면서 예술가 거리를 형성

_ 1998년 대만출신 설계사 '덩큔엔'이 손을 내면서부터 예술공간으로 탄생

_ 2005년에 상하이 창작산업단지 중의 하나로 지정되면서 본격적으로 발전

1930년대 방직공장 건물이 아직도 고스란히 남아 있는 M50 예술촌은 근대와 현재의 모습이 공존한다. 1999년 공장이 문을 닫게 되면서 모간산 거리를 가득 메웠던 직원들은 떠나갔지만, 현재는 옛 영화라도 찾은 듯 또다시 북적이는 거리로 탈바꿈하고 있다. 공장폐쇄 직후 역사적인 공장 건축물을 보존하는 동시에 도심환경도 보존돼야 한다는 논란 속에 휩싸이면서 새로운 대안모색이 필요했다고 한다. 상하이는 이주와 동시에 진입한 100여 개의 민간기업들과 더불어 이 문제 해결을 위해 노력한 결과, 과거의 낡은 모습을 그대로 간직한 채, 예술 컨텐츠를 도입하여 새로운 문화타운으로 거듭났다. 현재 이곳은 영국, 프랑스, 이탈리아 등 17개 국가와, 130여 명의 중국예술인이 입주해 회화, 공예 등 순수미술에서부터 디자인, 영화제작까지 다양한 예술활동이 펼쳐지는 문화 복합공간으로 바뀌었다. 상하이시

경제위원회에 의해 공단의 명칭이 여러 차례 바뀌었으며, 지난 2005년에 상하이 창의 산업단지 중 하나로 지정되면서 마침내 모간산루 50번지에서 유래한 M50이란 이름을 얻게 되었다고 한다.

138

10) http://hongik-mad.com/tboard/board/view.php?b_id=b5&no_id=68&start=30 참조.

낡은 공간도 얼마든지 감성을 어루만지는 따스한 문화공간으로
재생될 수 있다는 것을 보여주는 갤러리의 입구 모습.

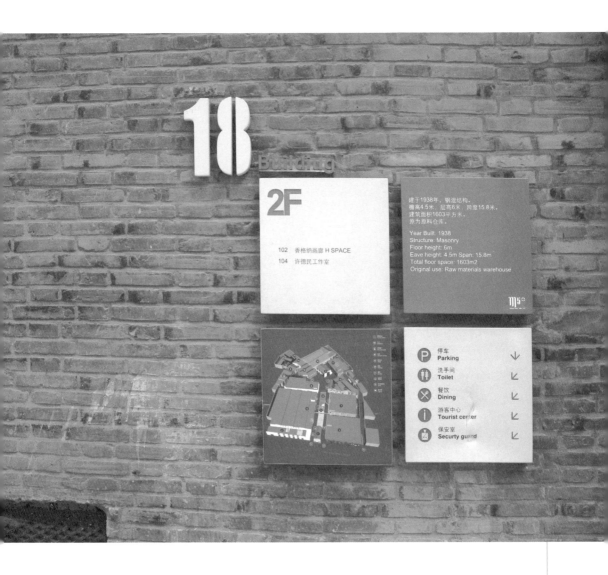

낡은 회색 벽돌 위에 퍼즐 조각처럼 위치한 노랑과 회색의
사인이 마치 예술작품처럼 보인다.

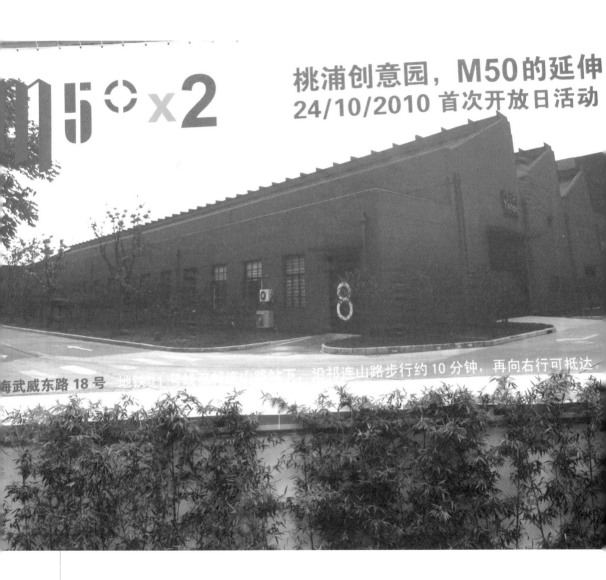

M50의 성공에 힘입어 2010년 10월 새롭게 개관한
제2 창의센터의 대형 포스터

미드타운 _ 도쿄

_ 일본 도쿄 롯폰기에 있는 초대형 주상복합 공간
_ 방위청이 있던 곳을 재개발한 것으로 '도시의 고급
 스런 일상'을 슬로건으로 2007년 개장

미국의 SOM에서 주요 설계를 맡았으며, 전체면적은
약 10만 2,000㎡다. 모두 6개의 빌딩으로 구성되어 있
는데, 가장 중심이 되는 미드타운 타워는 높이 248m,
54층 규모로서 현재 도쿄에서 가장 높은 건축물이다.
특급호텔, 아파트, 고급 쇼핑센터, 병원, 금융회사 등이
입주해 있고 산토리 미술관, 디자인 전문 전시관인 디
자인사이트 21_21, 디자인 관련 산학협동기관인 디자
인 허브 등이 들어서 있어 일본 디자인의 새로운 중
심지로 떠오르고 있다.
미드타운의 성공요인으로 건물 옆으로 펼쳐진 도심 속
의 공원과 친수공간을 들 수 있다. 도심재생을 위해
서는 회색의 유리건물뿐 아니라 휴식을 위한 자연공
간과 다양한 조형물, 조화를 이루는 공공시설물이 얼
마나 중요한가를 잘 보여주는 사례다. 또한 안도 다
다오가 설계한 대지와 절묘한 조화를 이루는 아름다
운 미술관과 레스토랑은 시민들의 문화공간으로서 역
할을 한다.

142

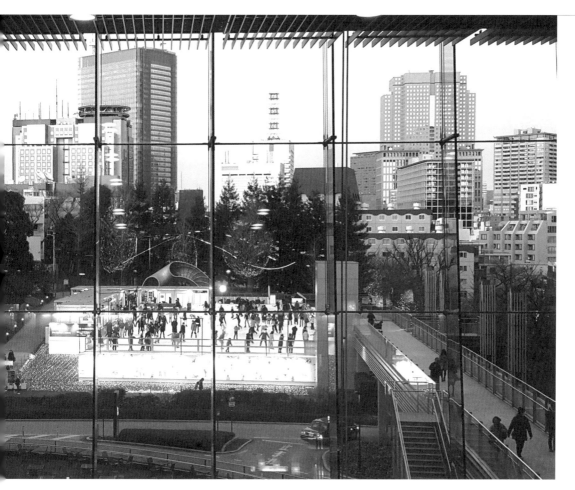

미드타운 상가 내부에서 아이스링크를 바라본 전경

거대한 철근구조물의 숲을 통과해 미드타운 건물로 들어가게 된다. 거대한 구조물은 하이테크 구조미의 철학을 보여주며, 동시에 방문객에게는 앉아서 쉴 수 있는 쉼터를 제공한다.

미드타운 건물과 공원 사이 구름다리와
전시안내 사인

미드타운 안내 사인

미니버스 형태의 식음료 가판대

미드타운 입구 벤치 디자인

미드타운 건물 입구와 전철역 입구를
연결하는 수공간

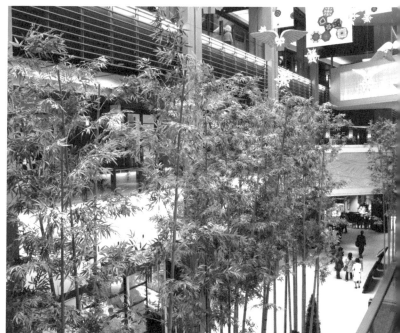

실내 대나무 숲은 천장을 통해 들어오는
자연채광과 함께 삭막하기 쉬운 내부공
간에 생명력을 불어 넣는다.

왼쪽 사진은 미드타운 내부 지하 1층 복도공간
좌측의 점자블록, 우측의 벽면 패턴, 천장의 조
명이 완벽한 하모니를 이룬다.

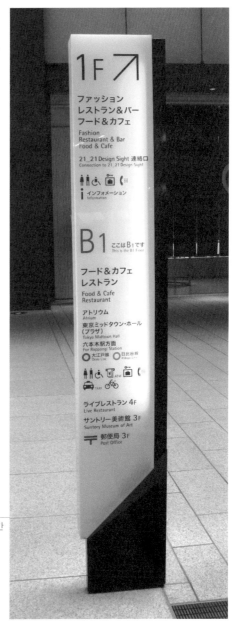

미드타운 지하 사인 패널이 조명과 어울려 공간
의 포인트가 되고 있다.

나오시마 _ 가가와현

_ 베네세 그룹의 후쿠다케 소이치로 회장이 산업폐기물로 파괴된 나오시마를 보고, 아름다운 예술과 자연이 어우러진 새로운 공간으로 재탄생시키기로 결심. 건축가 안도 다다오가 소이치로의 이러한 신념을 공유하면서 나오시마는 기적과 같이 재생됨.

_ 소이치로의 '기업활동의 목적은 문화이며 경제는 문화에 종속되어야 한다'는 신념에서 출발.

_ 1989년 어린이 국제캠프장 개장과 1992년 베네세 하우스 오픈을 기점으로 예술을 통한 환경의 치유와 지역 재생을 진행 중임

〈나오시마 재생 프로젝트의 진행 과정〉

_ 1992 베네세하우스 뮤지엄 개관
_ 1997–2006 아트하우스 프로젝트
_ 2004 지추미술관 개관
_ 2009 나노시마 목욕탕(아이러브유)
_ 2010 이우환 미술관 개관

나오시마는 공간적, 사회적, 문화적, 경제적 측면에서 이상적인 재생 사례라고 할 수 있다.[1)]

첫째, 공간적 재생으로, 나오시마에서는 안도 다다오가 설계한 3개의 미술관을 만날 수 있다. 지추미술관 심장부로 들어가면 클로드 모네, 월터 드 마리아, 제임스 터렐의 최고 걸작을 감상할 수 있다. 또한 베네세 뮤지엄은 안도 다다오의 건축이 보여주는 극단적 절제미가 나오시마의 자연 및 예술과 융합되어 건축, 자연, 예술과의 관계를 유기적으로 승화시키고 있다.

둘째, 사회적 재생으로, 아트 프로젝트를 통해 나타난 지역성의 부활과 주민 참여 정신을 들 수 있다. 버려진 폐가들이 일본 예술가들과 주민들에 의해 예술 문화의 장소로 재생되었다. 지역 노인들의 회춘 프로젝트인 '아이러브유' 목욕탕과 주민들이 참여한 작품들 속에는 인간 삶의 해학과 유머가 숨어 있다.

셋째, 문화적 재생으로, 이는 나오시마의 해양성과 연계되어 있다. 베네세하우스에 전시된 스키모토 히로시, 리차드 롱, 야니스 쿠넬리스의 작품들, 나오시마 선착장의 아이콘이 된 쿠사마 야요이의 '호박', 오오타케 신로의 '조선소 작품' 등은 모두 나오시마의 바다와 관련되어 있다. 나오시마 해안은 그 자체가 광대한 옥외 전시 공간이다.

넷째, 경제적 재생으로, 나오시마의 방문객들은 이 섬의 오래된 민가에서 식사를 하고 민박을 한다. 호텔은 베네세하우스 '오벌'밖에 없으므로 섬 주민들이 운영하는 작은 민박과 식당을 이용하게 된다. 오래된 일본식 민가는 강력한 지역 정체성을 보여주기 때문에 외국 방문객들에게 호텔보다 더 매력적인 장소가 될 수 있다. 또한 미술관과 관련 시설들은 주민들에게 새로운 직업을 제공하는 계기가 되었다.

1) 윤지영 외, 나오시마에 나타난 해양지역 재생의 특성과 유기적 디자인 연구, 한국과학예술포럼 16권, 2014.

쿠사마 야요이의 '호박'은 멋진 전시작품이면서 동시에 나오시마
를 방문한 사람들에게 행복한 추억의 포토존이 된다.

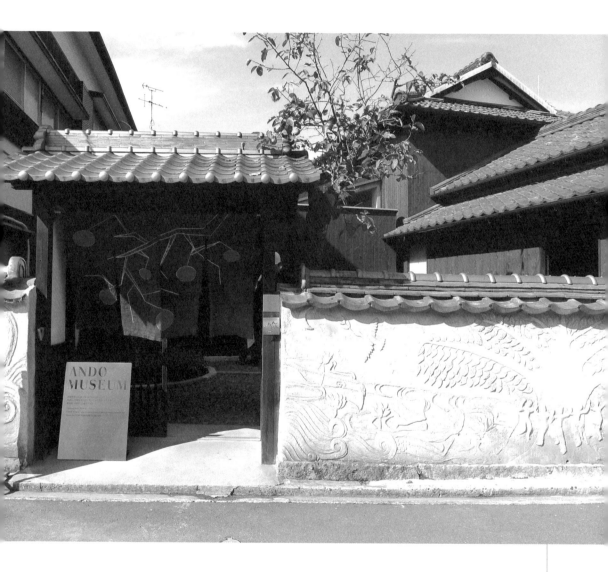

나오시마 민가를 개조한 안도다다오의 뮤지엄

나오시마 민가를 개조한 게스트하우스의 사인디자인

베네세하우스 전시작품과 나오시마의 자연이 어우러진 풍광

담쟁이로 디자인된 베네세하우스 사인

난바 파크 _ 오사카

_ 오사카 난바 파크는 오사카 나미와쿠, 난바 나카에 위치한 복합문화 공간으로 난바역의 남쪽에 위치

_ 전체 건물면적이 130,000m²에 달하며, 파크 타워라 불리는 고층의 우피스 빌딩과 120개의 쇼핑몰, 그리고 거대한 옥상정원으로 구성

2003년 오사카 시가 저드 파트너십(Jerde Partnership)에 오사카 시의 도시 아이덴티티를 보여주는 관문으로서의, 또 문을 닫은 오사카 스타디움의 흔적을 지닌 복합문화 공간계획을 요구하였다.

설계자인 저드는 난바 파크를 인구밀도가 높고 녹지가 부족한 오사카 시를 대표하는 거대한 공원으로 구상하였다. 8단계의 캐년 형태를 지닌 30층의 건물과 그 위의 옥상정원이 큰 틀로 이루는 가운데, 지상과 건물 사이사이, 옥상에 위치한 잔디, 나무, 바위, 폭포, 연못, 시냇물, 그리고 야외 테라스 등이 조화롭게 배치되어 있다. 또한 캐년을 시각화한 건물의 형태는 방문객들로 하여금 다른 곳에서는 느낄 수 없는 새로운 시각적 경험을 유도한다. 수직적 녹화와 수평적 녹화를 통해 자연이 건물 속으로 삽입된 친환경 빌딩 공원으로, 난바 파크는 자연과 사람, 문화와 즐거움이 공존하는 오사카의 명소가 되었다.

크게 두 동으로 구성되는데, 한 동은 사무영역, 상가 및 오락영역, 공공시설, 문화영역, 그리고 야외 공연장 등의 오픈 스페이스로 이루어져 있고, 다른 한 동은 상가와 주거영역으로 구성되어 있다. 이것은 공공공간과 상업공간, 주거공간이 편리하고 복합적으로 설계된 커머셜(commercial) 디자인으로 성공적인 도시재생 사례라고 할 수 있다.

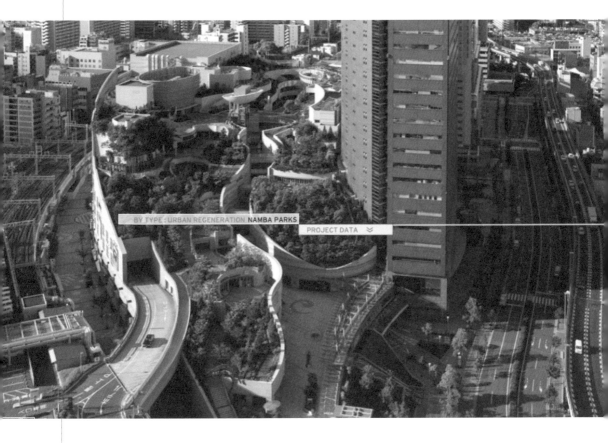

BY TYPE : URBAN REGENERATION **NAMBA PARKS**

PROJECT DATA ≫

오사카에서도 가장 붐비는 회색의 난바 지역에 아름다운 협곡 공원이 등장했다.(사진출처_www.jerde.com)

점점 좁아지고 높아지는 캐넌 형태의 건축물 사이로 진입하는
공간체험이 독특하다.

협곡 사이를 걸어가다 보면 만나는 상가들, 영어 이니셜을 두른 아이콘과 같은 기둥들, 곡선진 바닥 타일과 천장의 모습이 따뜻하게 사람의 발길을 인도한다.

난바 파크 옥상공원에서 볼 수 있는 예상 외의 하이테크 스타
일 누드 엘리베이터

미나토미라이 21 _ 요코하마

_ 미나토미라이 21 지구는 구시가지인 간나이 지구
와 요코하마 역 주변을 연결하는 새로운 지구로,
취업인구 19만 명, 거주인구 1만 명을 목표로 1983
년 착수

요코하마는 약 146년 전인 1859년 개항하여, 일본을
대표하는 국제 항만도시로서 지금까지 그 역할을 맡
고 있다. 요코하마는 개항도시로서 일본 최초의 서양
식 호텔과 레스토랑, 현대식 급수시설과 철도, 커피숍
등이 들어선 곳으로, 개항 초기에는 항구가 중심이었
지만, 지금은 공업, 유통, 항만, 문화, 생활, 레저 등 도
시의 각 요소가 균형 있게 갖추어져 있으며, 국제 문
화도시로서 자리 잡고 있다. 또한 2002년 월드컵에서
요코하마는 결승전과 폐막식을 치러냈는데 이러한 성
과는 미나토미라이 21(Minato Mirai 21; MM21)이라는 대
형 프로젝트의 성공에 힘입은 바가 크다.
1963년 요코하마 시장에 당선된 아스카타 이치오는
'지식을 소중히 여기는 사람', '누구나 살고 싶은 도
시만들기'라는 두 가지 슬로건을 내걸고, 민주적 의
견 형성을 위한 일 만 명 시민집회를 개최하였다. 이
러한 아스카타 시장의 개혁정치는 이후 시장들에게
이어지면서 '국제문화도시'의 콘셉트로 지속적인 개
발이 이루어지게 되었다. 특히, PPP(관민 파트너십)
과 자치단체 개혁 등이 동시에 진행되었으며, 미나토
미라이 21, 가나자와 근처 매립, 항복 뉴타운 개발 등
에 활용되었다.[11]

11) 《창조도시 요코하마》, 노다 구니히로 저, 예경출판사, 2009.

도심재생의 일환으로 이루어진 미나토미라이 21 거리의 모습. 우드 데크와 수목, 친수공간 등이 노인부터 어린이에 이르기까지 도시민 전체의 사랑을 받고 있다.

과거 선착장이었던 곳을 재개발한 퀸스 스퀘어(Queen's square)
의 실내모습
쇼핑, 식음료, 휴게공간이 공존하는 복합문화 빌딩으로 요산바
시 여객터미널과 함께 요코하마 시의 랜드마크가 되었다.

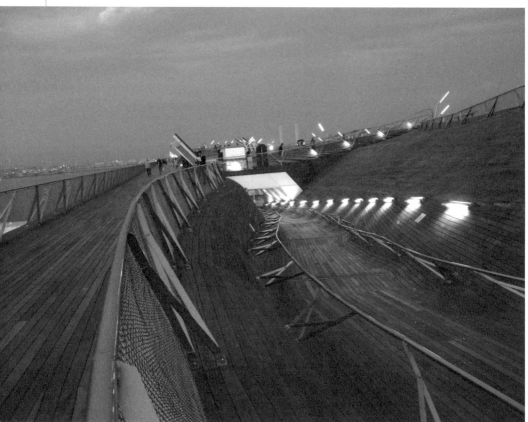

특히 미나토미라이 21 지구는 뛰어난 경관과 쾌적성, 그리고 문화시설, 엔터테인먼트 기능의 집적을 최우선 과제로 진행하여 요코하마가 창조도시로서의 명성을 얻게 하였다.

또한 오산바시 국제여객터미널은 1994년 당시 무명이었던 영국의 FOA가 설계해 일약 스타덤에 오른 건축물로, 요코하마 시의 랜드마크다. 2002년 한일월드컵 때 개장했으며 건물 외관은 돌고래를 형상화한 것이다.

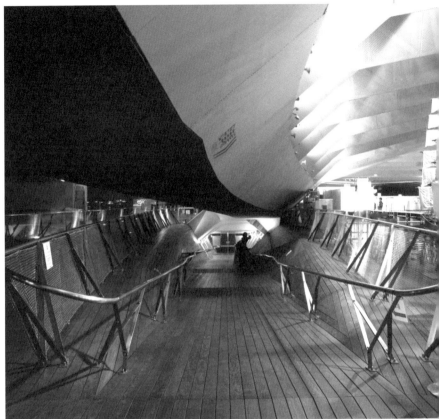

요산바시 여객터미널 내부모습
외부 공간과 같은 콘셉트로 우드데크의 경사로가 고래의 뱃속과
같은 새로운 공간체험의 길로 이끈다.

박물관이 된 도시

외모만 아름다운 사람은 시간이 지나면 그 매력을 잃
게 된다. 내면이 아름다운 사람은 시간이 지날수록 진
국같이 그 맛이 우러나온다.
문화 콘텐츠가 많은 도시는 내면이 풍부한 사람과 같
다. 볼거리, 배울거리, 체험거리가 많은 도시는 봐도 또
보고 싶은 감동적인 영화와 같다. 사귀면 사귈수록, 경
험하면 경험할수록 그 다양함에 빠져들게 된다.

일상에서 만나는 공간마다 스토리를 담고, 박물관을
만들어 보자.
거리 박물관, 기차역 박물관, 책 박물관, 자갈치 박물
관, 영화 박물관 …
이처럼 문화 콘텐츠로 가득 찬 도시는 창조적일 수
밖에 없다.

시카고 밀레니엄 파크는 도심 한복판의 멋진 박물관
공원이 되었다.
프리츠커 파빌리온(Jay Pritzker Pavilion), 비피 다리(BP
Bridge), 구름 문(Cloud gate), 체이스 산책로(Chase
Promenade), 보잉 미술관(Boeing Gallery), 크라운 분
수(Crown Fountain) 등등. 볼거리, 놀거리, 배울거리를
제공하는 미시간 호숫가의 아름다운 예술 공원은 시
카고 시민의 자랑거리요, 동시에 방문객의 호기심을
자극한다. 샌프란시스코 현대박물관(SOMA)은 건축물
이 하나의 거대한 예술작품이 되어 도시 자체를 박물
관으로 만든다.

'백화점이 박물관이 되고
박물관이 백화점이 되는
세상이다.'

마리오 보타가 설계한 샌프란시스코 현대박물관
(San Francisco Museum of Modern Art)
붉은 벽돌과 화강석의 아름다운 패턴은 그 자체가 도심의 아름
다운 예술작품이 된다.

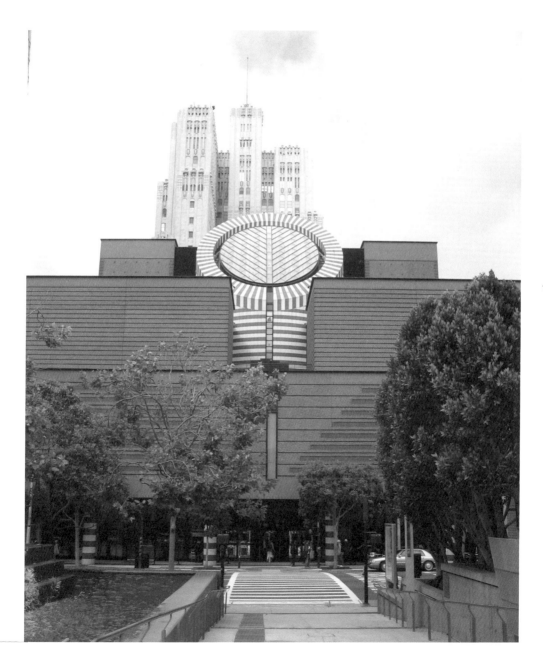

품격 있는 도시

여성들은 지나치게 치장하지만 그렇다고 우아
해지지는 않는다

― 가브리엘 샤넬

머리부터 발끝까지 해외명품으로 치장한 사람을 보면
부럽다는 생각보다는 안쓰럽다는 생각이 든다. 재벌쯤
되면 문제될 것 없지만, 재벌도 아닌데, 그렇게 하려면
다른 사람들을 위해 쓸 돈이 있었을까. 가족의 사랑,
친구의 사랑을 듬뿍 받는 사람이라면 속이 든든해서
그렇게 할 필요가 없을텐데 ….
속이 든든한 사람은 많은 명품이나 진한 화장이 없어
도 깊이 우러나오는 자신감이 넘친다.

도시도 살아있는 생명체와 같다.
중요한 것은 뽀얀 화장이 아니라 내면의 건강함이다.
우아한 사람은 명품으로 차려입은 사람이 아니라 다
른 사람을 배려하는 사람이다.
우아한 도시는 빨강, 노랑, 파랑의 알록달록 색과 번
쩍거리는 조형물로 현란하게 치장한 도시가 아닐 것
이다.
길을 헤매지 않게 하는 친절한 사인들, 나그네 목을
축이게 하는 소박한 카페와 벤치, 그리고 내공 있는
문화가 배어나는 도시라고 생각한다.

부산 사상구 동서고가도로 하부공간 디자인 프로젝트
접근이 용이한 고가도로 하부공간은 인근 주민들을 위한 문화공
간이자 쉼터가 된다. 심지어 급경사 위에 있는 고가도로 하부공
간은 휴게와 전망을 제공하는 품격 있는 공간이 될 수 있다.(3D
Design by 남동현)

뉴욕 맨해튼 한복판의 휴게공간. 화려하지는 않지만, 뉴욕시민들의 만남의 장소이자 관광객들에게는 잠시 아픈 다리를 쉬어가게 하는 소중한 장소다.

물, 나무, 길 그리고 벤치가 있는 도시

Beauty is in the eye of beholder.

교가에 칠해진 슈피그래픽은 사람바나 싫다 좋다 말이 많지만 잔디와 꽃과 나무는 모든 사람들에게 환영 받는다.

우리는 무언가를 인공적으로 만들어야 한다는 강박관념에 시달리고 있는 것 같다.

우리에게 필요한 것은 풀과 나무와 투박한 벤치, 그리고 따뜻한 차 한 잔을 위한 작은 셸터만 있으면 되는데 …

도시 공공공간의 사명은 바로 이것인데. 없는 것만 못한 조형물은 치우자.

그리고 그곳에 나무 한 그루, 풀 한 포기를 심자.

로마 천사의 성 안, 카페가 있는 골목길 풍경이다. 낡았지만 자연과 어우러진 휴먼스케일의 공간이 지친 우리의 마음을 위로 한다.

과식하지 않는 도시

새로 설치된 부산역 광장의 음악분수를 보면 안타까
운 마음이 든다. 지나치게 많은 반원 조형물과, 밤이
면 나이트클럽을 연상시키는 번쩍이는 조명이 부담스
럽다. 화장을 했지만 품격은 커녕 보톡스 부작용을 일
으킨 여성의 얼굴처럼 우스꽝스럽다.

어떻게 하면 어울리지도 않는 화려한 조명을 벗어버
리고, 자연과 함께하는 건강한 아름다움을 되찾을 수
있을까.

온 건물을 도배한 상업간판들은 이제 주인공의 자리
를 자연과 사람들, 빈 공간에게 물려주고 원위치로 돌
아가 조용히 엑스트라 역할을 하자.

주연은 신이 창조하신 아름다운 자연에게, 조연은 우
리의 도로, 다리, 건축물, 공원, 광장들에게 돌려주
자 …

공공디자인 열풍이 불고 있다.

없어도 되는 곳에 알록달록 색이 입혀지고, 없어야
만 되는 곳에 꼬물꼬물, 이상한 형태와 패턴이 입혀
지고 …

헝그리 정신이 없어지고 나니 어그리(ugly) 디자인이
판을 치는 걸까.

건강한 도시를 위해 부적절형 조형물 대신 나무를 심
고, 지나친 장식으로 생긴 도시 비만을 치료하자 !

Less is more!

"배가 불러 미치겠어요~"
라고 외치는 부산 서면
우리 도시도 다이어트가 필요하지 않은가

문화가 흐르는 도시

인기절정이었던 드라마 〈시크릿 가든〉이 생각난다. 좋아하는 여자, 남자가 바디 체인지된다면? 〈시크릿 가든〉 드라마 속 마임 연수원의 공간은 환상적이다. 갈대밭, 물안개, 벤치, 그리고 사랑하는 사람들. 그곳에 가고 싶다. …

콘텐츠가 유치하면 어떤가? 어차피 우리네 인생 자체가 유치한데. 당나귀와 사랑에 빠지는 셰익스피어의 〈한여름 밤의 꿈〉은 그 얼마나 유치찬란한가.

누가 뭐래도 부산은 영화가 있는 문화와 낭만의 도시다.

'도시 전체에 영화와 음악이 흐르는'

끼가 넘치는 부산이 되면 참 좋겠다. 남포동 비프(BIFF) 광장과 해운대는 말할 것도 없고, 수영강변도, 을숙도 갈대밭도, 청사포도, 광안리 해변길도, 보수동 책방도, 40계단도, 자갈치시장도, 깡통시장(국제시장)도, 하야리야 부산시민공원도, 영화와 음악의 옷을 입으면 더욱 사랑받을텐데 …

어린 시절 극장에서 처음 본 영화가 〈돌아온 외팔이〉였다. 그 이후 영화에 빠지게 되었다. 매주 토요일 주말의 명화는 그 음악소리만 들어도 마음이 콩닥거렸다.

영화는 우리의 중고등학교 시절을 행복하게 만들어주었다. 영화는 부산이란 도시를 낭만적 콘텐츠로 가득한 매력 도시로 만들어 줄 최고의 재료임에 틀림없다.

'영화'란 재료로 도시 전체에 멋진 요리를 제공한다면 부산은 세계 최고의 영화 문화의 도시가 될 것이다.

176

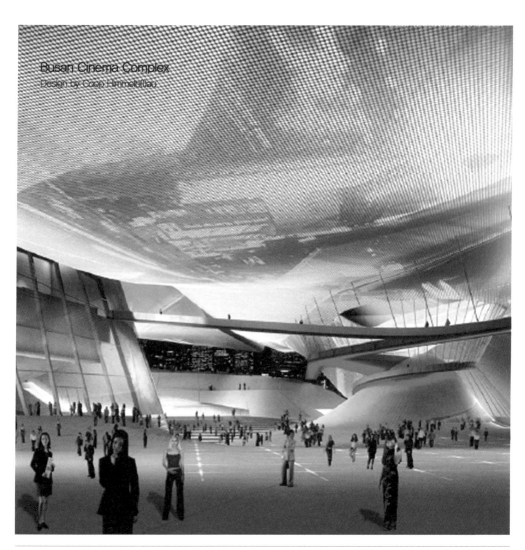

콥 히멜블라우(Coop Himmelblau)가 설계한 부산 해운대 영화의
전당 이미지 사진(사진출처: 부산시 국제건축문화제)

위트와 유머가 넘치는 도시

발가벗고 권투장갑 끼고 옥상에 올라가 귤 까먹기
이런 발상은 램 쿨하스만 가능할까?

'엉뚱한 상상 스토리로 가득한 도시'
〈반지의 제왕〉은 우리를 오래 전 뉴질랜드 소인의 나
라로, 잘생긴 요정의 세계로 인도한다.
영국에 마법사 해리 포터가 있다면, 우리에겐 더 멋진
신라 화랑의 사랑과 우정 이야기가 있다.
몇 년 전 만난 네덜란드 디자이너 왈, '한국사람들은
모두 활을 쏠 줄 안다고 생각했다'
그 얘기를 들으니 가슴에 한 대 맞은 거 같았다.
'왜 우리는 어느 학교에서도 활쏘기를 안가르칠까. 집
중력 훈련엔 최고일텐데 …'
영화 〈최종병기 활〉이 흥행에 성공해서 참으로 기쁘
다. 우리네 주종목으로 우리네 이야기를 엮어서 영화
도 만들고 도시도 디자인하자.

제주도의 성박물관(Sex Museum)은 보기에 많이 민망
했지만, 50세 이상의 어르신들은 카타르시스(?)를 느
끼며 무척이나 즐거워하는 모습이었다.

파리가 연인과 함께 하고픈 도시라면, 암스테르담은
멋진 동성친구를 사귀고픈 도시다.
우리 도시는 어떤 상상의 나래를 펴게 만들까.

밀라노 두오모 광장 옆 공사간막이. 웬만한 설치미술 작품보다
관광객의 관심을 끈다. 역시 패션의 도시 밀라노답다.

암스테르담 고흐 박물관 앞 잔디광장과 **| Amsterdam** 조형물.
드넓은 잔디광장 맞은 편에 네덜란드 식의 유머와 도시 정체성을 동시에 보여주는 글자 조형물이 인상적이다.

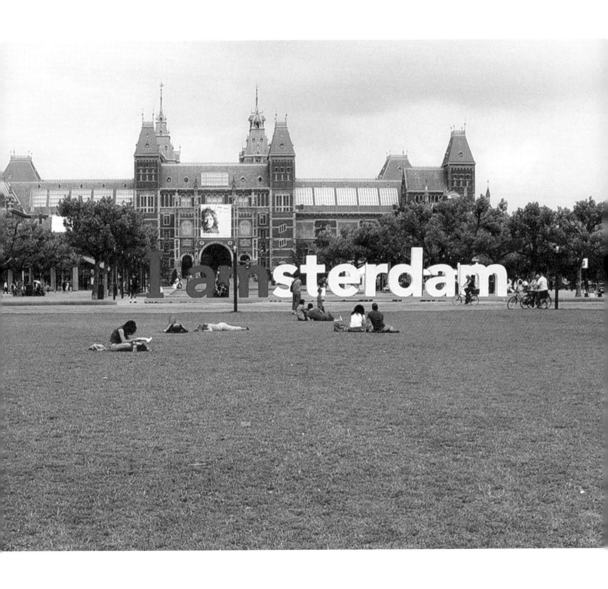

지속가능한 개발을 향해

오늘날 우리 모두가 가장 노력 중이며, 노력해야 한다고 생각하고 있는 주제는 바로 지속가능한 개발일 것이다. 초고층 건물이 그 해답이 될 수 없음을 우리는 안다.

다 부수고 새 것을 짓기보다는 이미 있는 것들을 3R(reuse, recycle, reduction) 하고, 더 나아가 업사이클(up-cycle) 하자. 크고 작은 공원과 녹화된 가로를 만들고, 태양열 가로등, 태양열 정보시스템 정류장, 우수저장고, 그리고 옥상정원을 설치해가자.

모든 도로에 무조건적으로 자전거도로를 만들어 인도 폭이 너무 좁아져 보행자가 불편해진다면 주객이 전도된 또 다른 문제가 시작된다.
10년 뒤 전기차가 일반화되고 노령화된 인구가 기하급수적으로 늘어나면, 그때는 고령자를 위한 인도가 더욱 중요해질 것이다. 자전거도로도 중요하지만 신중을 기할 필요가 있다.

아름다움의 기준을 다시 생각해보자.

21세기 아름다운 도시의 기준은
생태적인 건강함, 생태미학에
달려있다 !

시카고 과학기술박물관 친환경 주택 모델하우스
시카고시는 친환경 주택(Environmentally-friendly house)을 시민
들에게 보급하기 위해 박물관 외부에 친환경 재료와 재생재료로
지어진 모델하우스와 정원을 소개하고 있다.

정체성을 찾아서

우리 도시만의 이미지를 만들어 가는 것 …
그 출발점은 공항에서, 기차역에서 시작해서 거리를
지나 박물관, 공연장, 공원, 광장, 고급 레스토랑, 재래
시장, 그리고 우리집 옆 작은 쌈지공원까지 …

'남들과 다를 때,
우리 자신만의 것을 끌어낼 때 경쟁력이 있다.'

2010 상하이 엑스포 한국관의 모습
우리의 한글로 우리의 건축설계사무소, 매스 스터디가 디자인했
다. 영국관, 독일관, 스페인관, 심지어 주최국인 중국관과 비교해
서도 결코 뒤지지 않는 아름답고 품격있는 모습이었다. 한글의
글자체가 메탈프레임 사이로 비쳐나오는 조명이 우리글의 아이
덴티티를 화룡점정했다.

프로젝트를 진행하면서 가장 고심했던 부분이 자갈치 시장의 아
이덴티티를 보존하면서 동시에 휴게문화 공간과 쾌적성을 확보
하는 것이었다. 자갈치만의 아이덴티티를 보존하기 위해 기존 재
래시장의 이미지를 대표하는 '파라솔과 포장마차의 향연' 개념
을 적용하였다.

부산 자갈치시장 공공디자인 프로젝트에서 제안한
자갈치 문화광장의 모습
상권이 죽어가고 있던 현대화 시장건물 왼편에, 문화축제의 장이
펼쳐지는 자갈치시장 만의 바다광장을 제안하였다. 이 문화광장
은 충무 새벽시장에서 시작해 롯데 뉴타운을 거쳐 영도다리까지
연결되는 자길지의 멋신 바다 산책길을 열 것으로 생각되었다.

188

이 프로젝트는 2009년도 '국제도시 부산의 도시공간 브랜드 개
발을 위한 공공디자인 시범사업'으로 진행되었으며 지식경제부
주최, 부산시, (주)세한기획, 동서대학교 BK21 에코디자인팀이 참
여하였다.(3D디자인: 이정아)

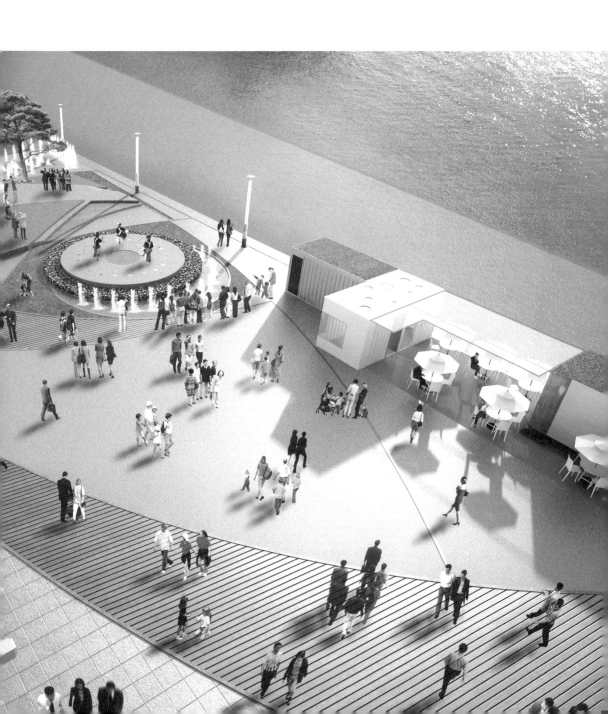

" 도시디자인, 공공디자인은
공공시설물 이상의 것입니다.
우리의 삶과 문화가 담긴
도시의 영혼을 디자인하는 것입니다. "

지은이 약력 | **윤 지 영** / Yoon, Ji-Young / 실내환경디자인

학력
연세대학교 영어영문학과 학사
미국 위스콘신 대학교(매디슨) 실내환경디자인 학사필수과정
미국 위스콘신 대학교(매디슨) 실내환경디자인 석사
연세대학교 주거환경학과 박사

경력
현 동서대학교 디자인학부 환경디자인전공 교수
CK-1 가치창조디자인 인재양성사업단장
BK21 에코디자인 사업팀장
부산시 도시경관디자인 자문, 부산시 창조도시포럼 위원, 해운대구, 서구, 동래구 등
도시디자인 자문
부산시 문화브랜드 개발을 위한 공공디자인 프로젝트,
부산시 도시색채계획 프로젝트, 도시 고가도로 하부공간 공공디자인 개발,
부산역 광장 공공디자인 평가연구, 한국 현대주택의 디자인 특성과 변화 등
다수의 프로젝트와 논문 수행

e-mail: klismos@gdsu.dongseo.ac.kr

URBANDESIGN
PUBLICDESIGN
도시디자인 / 공공디자인

2011년 12월 25일 1판 1쇄 발행
2016년 9월 20일 2판 1쇄 발행

지은이 윤 지 영
편집디자인 임 태 호
펴낸이 강 찬 석
펴낸곳 도서출판 미세움
주 소 150-838 서울시 영등포구 신길동 194-70
전 화 02-703-7507 팩 스 02-703-7508
등 록 제313-2007-000133호
홈페이지 www.misewoom.com

ISBN 978-89-85493-09-3 03600

정가 16,000원